水彩解密 4

名家創作的 赤裸告白

The Secrets of Watercolor

目錄

序文

洪東標・黃進龍・謝明錩

這是一本有溫度的
水彩創作論述專書

近年來我們都認知到，網路的傳播實力很強，但是這些資訊往往良莠不齊，資訊
又雜又多，新的資訊覆蓋速度往往讓許多訊息一閃即過，因此把宣揚藝術的成效
完全寄望於現代網路，而忽略傳統的紙本印刷功能，也是一大遺憾。

2015 年台北的秋天，位在和平東路上的郭木生文教基金會主辦了一場水彩聯展，
邀集代表台灣水彩當代的 15 個畫家展出，同時出版一本專輯「水彩解密畫家創
作的赤裸告白」，搭配展覽的高人氣，一時之間洛陽紙貴，銷售一空，而這樣的
高水平的聯展難免會有遺珠之憾。尤其在國際上水彩實力堅強的台灣，邀請優秀
的水彩畫家十餘人共同舉辦一場聯展，必然會是大家引頸期待的水彩界盛事，我
想行有餘力能為這群夥伴來服務，也是件很快樂的事。2015 年底我建議亞太水彩
協會組成一個六人籌備小組，以系列的方式籌辦當代優秀水彩畫家研究展，和出
版專書，每年都以新的面貌新的成員來辦理，成員必須是個展和重要聯展資歷非
常豐富完整，並且每一位畫家都要毫無保留的來分享個人創作的心得，共同來出
版這本書，讓觀賞者都能明確的理解每一位畫家的特色。

我們以師大黃進龍教授擔任召集人兼發行人，謝明錩老師擔任藝術總監，仍由我
擔任總編輯，加上程振文，吳冠德，林毓修的陣容，自 2016 年以來已經讓這個
例行的水彩研究展成為台灣水彩畫界的盛事，每每在開幕式和簽書會時的人潮又
將是絡繹不絕。

今年我們邀請十四位優秀畫家群共同呈現最優秀的作品，分別是陳樹業、郭宗正、
劉淑美、錢瓊珠、林麗敏、鄭萬福、林仁山、張宏彬、鄭吉村、陳柏安、許宥閒、
林維新、王永龍、賴永霖，他們各具特色的精彩內容必然再度引起轟動。

一位畫界的朋友問我？台灣的水彩畫家不太多，會有繼續出版的可能嗎？我相信
是肯定的，因為水彩畫界的生力軍將會源源不絕，我們建構的平台會讓優秀的水
彩畫家站上去，讓全台灣看得到，也讓世界看的到，所以我要說：優秀的水彩畫
家們請出列！

中華亞太水彩藝術協會理事長　　洪東標

解開水韻丰彩的秘密

記得去年才為「水彩創作秘笈－水彩解密三」寫發行序，事隔不到一年時間，中華亞太水彩藝術協會又將推出「名家創作的赤裸告白－水彩解密四」，這的確是難能可貴的創舉，在這幾年的期間，每年都推出一本創作的專書，推展水彩藝術創作的經驗分享，對於推展台灣水彩藝術的發展，普及水彩創作的風氣有很大的貢獻與助益。

水彩的水性特質一直是水彩魅力的關鍵所在，其特色就是大家所稱謂的「水彩本體語言」。「水」是畫家用來掌握畫面、控制色彩明暗的媒介，它成就了水彩的特色，但也是創作時畫面掌控的干擾因素，這也讓水彩工作者或學習者對它既愛又恨！水的流動性可能伴有「自我成形」的可能性，如美國水彩畫家 Nita Engle 的專書：How to Make a Watercolor Paint Itself 所陳述的概念，如何結合自發性和控制性來繪製絢麗逼真的水彩作品。作畫的時候，筆端適時的「提點」很重要，是「水到渠成」或「四處氾濫」？這由畫者之經驗與功力而定。除了自我摸索之外，廣泛的閱讀並吸取他人的經驗是很有效的學習方式。「水彩解密」除了提供畫冊式欣賞性推廣之外，還有包含十幾位藝術家不同的知識背景、創作理念的呈現，亦包含技法解析、表現形式和處理工具性質問題的分享，這對一個創作者或學習者來講，是很重要而全面性的水彩創作秘笈資訊提供。

本次我們遴選的水彩畫家有：陳樹業、郭宗正、劉淑美、錢瓊珠、林麗敏、鄭萬福、林仁山、張宏彬、鄭吉村、陳柏安、許宥閒、林維新、王永龍、賴永霖，共 14 位。不論他們是美術科系畢業或因興趣而自我多年研究，在水彩藝術的表現都很突出，年齡含跨老中青，各具特色，是一本值得期待的水彩賞析與研讀的專書！

國立台灣師範大學特聘教授
中華亞太水彩藝術協會常務理事

台灣水彩的未來走向

曾經有人問我：「你覺得每個時代是否有每個時代的流行風格？也就是說，某個時期大部分的人都傾向類似的畫風？」我點點頭，會心一笑回答：「是啊！因為某個人的影響或者某一些人的影響…有時和政治環境或者社會文明程度也脫不開關係。」「那麼…」他繼續問：「你覺得台灣走過水墨式風格；大量用水渲染的海派風格；鄉土寫實風格，還有以照片為參考、用筆精準的泛寫實風格之後，未來將流行什麼風格？」我斬丁截鐵的回答他：「一人一派，具絕對創意的個人風格」。

是啊！就像印象派、立體派、野獸派、抽象主義，這幾個團體出擊的大流派過後，再出來的畫派也大半不成氣候了，尤其在今天這個網路時代、自由意志的時代，國際化的結果，一個人的傑出就可以影響全世界，有誰還想去追尋別人的風格呢？

畫就要像自己，把自己的特色做出來，把自己的個性融進去，使技巧、視野、結構、內涵、形式都呈現個人風貌，然後自成系統無限推續。能走到這一步，當一個藝術家就沒有遺憾了，至於，引領潮流了沒有？趕上潮流了沒有？根本是無須考慮的事！

當前這個時代，是台灣有史以來，水彩畫最蓬勃的時代，投入水彩畫創作的人最多，水準最高，風貌也最齊全，想證實這一點，光看這本《水彩解密－名家創作的赤裸告白》能出到第四集，就知道台灣水彩畫壇真是人才濟濟了！

創作是一輩子的事，能發展出具影響力、有絕對魅力的個人風貌也是一輩子的事，恭喜這本書雀屏中選的14位藝術家：陳樹業、郭宗正、劉淑美、錢瓊珠、林麗敏、鄭萬福、林仁山、張宏彬、鄭吉村、陳柏安、許宥閒、林維新、王永龍、賴永霖，因為你們全都走在這條路上，未來都值得期待！

2015 全球百大水彩名家聯展最佳人氣獎
2016 台灣世界水彩大賽國際評審團團長
2017 中國濟南大衛國際水彩大賽總決選評審

解密

臺灣水彩百年大事紀

2007 中華亞太水彩藝術協會 洪東標整理

年度	重要事件	日期	地點	教育與推廣
1907	1. 石川欽一郎來台兼任臺北國語學校美術老師 2. 李澤藩出生			
1912	劉其偉出生	08/25	福州	
1922	蕭如松出生			
1923	1. 東京大地震，石川欽一郎家屋倒塌，應臺北師範校長志保田甥吉之邀，再度來台任教 2. 席德進出生於四川			
1926	七星畫會第一次展出		台北博物館	
1927	石川欽一郎和第一代留日與在台學生組「台灣水彩畫會」第一次展出	11/26–28	高田商會二樓	
1929	1. 七星畫會解散，赤島社成立 2. 倪蔣懷成立台灣繪畫研究所			
1930	洪瑞麟赴日留學			
1932	石川返日「一盧會」送別展	11/26–28	總督府舊廳舍	
1933	赤島社解散			
1937	倪蔣懷成立台灣水彩研究所			
1938	「一盧會」部份成員再度改組成「台陽美術協會」			
1943	倪蔣懷病逝			
1945	1. 劉其偉來台 2. 石川病逝日本			
1946	第一次展覽會	10/22–31	台北市中山堂	
1947	席德進第一名畢業於杭州藝專			
1948	1. 馬白水蒞台寫生從此留台任教台灣師範大學 2. 席德進來台於嘉義中學任教			
1951	劉其偉首次個展		台北市中山堂	
1953	馬白水創設「白水畫室」			
1954	藍蔭鼎應邀訪美與艾森豪會面			劉其偉 譯「水彩畫法」
1960				馬白水 著「水彩畫法圖解」
1962				劉其偉 編譯「現代繪畫基本理論」
1969	「聯合水彩畫會」於 1969 年由王藍、劉其偉、張杰、吳廷標、香洪、胡茄、鄧國清、席德進、舒曾祉組成並第一次展出		新生報業大樓	
1970	何文杞、李澤籓、施翠峰、陳景容等人籌組「台灣省水彩畫協會」			
1973	1. 聯合水彩畫會更名為「中國水彩畫會」 2. 台灣省水彩畫協會更名為「台灣水彩畫協會」			

年度	重要事件	日期	地點	教育與推廣
1974	第二十八屆起，分西畫部為油畫部與水彩畫部			
1975	馬白水自師大退休移居紐約			劉其偉 著「現代水彩初階」
1977	1. 由李焜培、沈允覺、陳誠、廖修平、王家誠、吳登祥、吳文瑤等人組成「星塵水彩畫會」 2. 楊啟東發起「中部水彩畫會」			劉其偉 著「水彩技法與創作」
1979	藍蔭鼎辭世於台北	2/4	台北市	
1980	何文杞於屏東組織成立台灣現代水彩畫協會			李焜培著「二十世紀水彩畫」、「現代水彩畫法全輯」
1981	1. 劉文煒、陳忠藏、簡嘉助、陳樹業、陳在南、李焜培、沈國仁、藍榮賢八人成立「中華水彩畫作家協會」，由劉文煒擔任會長，陳忠藏任總幹事		明星咖啡廳	
	2. 席德進病逝	8/3		
1983				台北市立美術館成立
1984	1. 全省美展水彩類參展件數達 507 件為各類最高 2. 第三十八屆省展，十九縣市之最後巡迴展區係澎湖馬公，因澎湖輪失事，所載運之作品 全數沉沒，美術品開始投保			
1985				楊恩生 著「水彩藝術」〈雄獅〉 楊恩生 著「表現技法」〈藝風堂〉 郭明福 著「水彩畫」〈藝術圖書〉
1986				楊恩生 著「水彩技法」〈藝風堂〉
1987	中華水彩畫作家協會更名「中華水彩畫協會」			楊恩生 著「水彩靜物畫」〈雄獅〉
1988				楊恩生 著「水彩動物畫」〈雄獅〉 省立台灣美術館開館
1989	1. 中華水彩畫協會主辦中華民國七十八年水彩畫大展	3/11–4/30	省立美術館	
	2. 李澤藩去世			
1990	1. 中華水彩畫協會主辦 1990 第三屆中華民國水彩畫大展台北縣文化中心	7/21–7/31		楊恩生 著「不透明水彩」〈北星圖書〉、「水彩技法手冊」〈雄獅〉
	2. 1990 年陳甲上由教職退休遷居高雄市，組高雄水彩畫會			
1991	蕭如松去逝			
1992				黃進龍 著「水彩技法解析」〈藝風堂〉、郭明福 著「水彩靜物畫」〈藝術圖書〉

年度	重要事件	日期	地點	教育與推廣
1994	1. 中華水彩畫協會主辦中美澳三國水彩畫聯展 2. 水漣猗彩激蕩聯展 3. 水彩雜誌社成立	3/19–4/14	台北市中正藝廊	「水彩雜誌」季刊發行、高雄市立美術館開館
1996	洪瑞麟病逝			謝明錩 著「水彩畫法的奧祕」〈雄獅〉
1997				郭明福 著「風景水彩初階」、「風景水彩進階」〈藝術圖書〉
1998	1. 中華水彩畫協會主辦全國水彩邀請展	11/7–11/19	台中市文化中心	
	2. 羅慧明創立「台灣國際水彩畫協會」			
1999	臺灣國際水彩協會主辦跨世紀亞太水彩畫展	6/2–6/23	台北市中正藝廊	
2000	2000 中華水彩畫協會主辦台北亞州水彩畫聯盟展	8/12–9/24	台北市中正藝廊	
2001	臺灣國際水彩協會辦理 2001 新世紀亞太水彩畫展	2/24–3/31	台北市中正藝廊	臺灣國際水彩協會辦理中小學教師水彩研習營於師大推廣部
2003	1. 馬白水辭世	1/7	美國佛羅里達	
	2. 臺灣國際水彩協會辦理 2003 澎湖亞洲水彩畫聯盟展		澎湖縣文化局	
2004				楊恩生 著「水彩經典」〈雄獅〉
2005	臺灣國際水彩協會辦理新竹國際水彩邀請聯展	12/22–翌年 1/9	新竹縣文化局	
2006	1. 劉文煒、謝明錩、洪東標、楊恩生創立「中華亞太水彩藝術協會」 2. 中華亞太水彩藝術協會主辦「風生水起」國際華人水彩經典大展 於台北歷史博物館			1. 中華亞太水彩藝術協會辦理「水彩創作與教育研討會」於臺灣師大、台中教育大學、台南女技學院 2. 簡忠威 著「看示範學水彩」〈雄獅〉 3. 謝明錩、洪東標、楊恩生 合著「水彩生活畫」〈藝風堂〉 4. 洪東標 著「旅人畫記」〈藝風堂〉
	3. 高雄水彩畫會主辦 2006 亞細亞水彩畫聯盟展		於新營、高雄市、台東市	
2007	臺灣國際水彩協會主辦 2007 臺灣國際水彩邀請展		台北縣文化局	1. 洪東標 著「水彩小品輕鬆畫」〈藝風堂〉 2. 「水彩資訊」季刊雜誌發行
2008	1. 台灣水彩百年座談會：李焜培、鄧國強、蘇憲法、陳東元、謝明錩、洪東標、楊恩生、巴東、黃進龍等		台灣師大	洪東標整理完成「台灣水彩百年大事記」
	2. 台灣的森林主題水彩巡迴展		林業試驗所	
	3. 臺灣水彩一百年大展		歷史博物館	
	4. 紀念台灣水彩百年全國水彩大展		台灣民主紀念館	

年度	重要事件	日期	地點	教育與推廣
2009				中華亞太水彩藝術協會發行之水彩資訊雜誌更改為半年刊
2010	台灣國際水彩畫協會舉辦「台澳水彩交流展」		台中市役所、澳洲雪梨	
2011	1. 建國百年「印象 100」水彩大展		國立歷史博物館	
	2. 紀念建國百年「台灣意象」水彩名家大展		國父紀念館	
2012	1. 台灣水彩畫協會由師大林仁傑教授當選理事長，完成立案登記 2. 師大黃進龍教授當選連任台灣國際水彩畫協會，並獲選為中華亞太水彩藝術協會理事長，為首位接任兩大水彩協會會長職務			
	3. 洪東標以 56 天完成機車環島寫生活動，並完成展出「哇！福爾摩莎」台灣海岸百景 118 件水彩作品			洪東標 著「56 歲這一年的 56 天」旅行寫生紀錄〈金塊文化〉
2013				謝明錩著「水彩創作」〈雄獅美術〉
2014	1. 程振文、簡忠威獲選為世界水彩大展 25 強，在法國展出，程振义獲得金牌獎 2. 謝明錩、洪東標作品獲中國水彩博物館購置典藏		中正紀念堂	「水彩資訊雜誌」發行電子版
2015	1. 台灣加入 IWS 國際水彩組織			
	2. 台灣當代水彩 15 個面相水彩研究展		郭木生文教基金會	水彩專書「水彩解密－名家水彩創作的赤裸告白」出版
	3. 黃進龍策展「流溢鄉情」紐約聯展		紐約天理畫廊	
	4. 「彩匯國際」世界百大畫家聯展		阿特狄克瑞策展公司主辦	
2016	1. IWS.TAIWAN 主辦 2106 世界水彩大賽		中正紀念堂	
	2. 2016 台灣當代水彩研究展		台北吉林藝廊	水彩專書「水彩解密 2－名家水彩創作的赤裸告白」出版
2017	1. 第一屆台日水彩展（郭宗正策展）		台南奇美美術館	出版專書
	2. 台灣首度以會員資格參加義大利法比亞諾國際水彩展		義大利	
	3. 活水－2017 國際水彩名家邀請展		桃園市政府文化局	
	4. 2017 台灣當代水彩研究展		台北吉林藝廊	水彩專書「水彩解密 3－名家水彩創作的赤裸告白」出版
2018	1. 台印水彩交流展	9/1–9/13	台北吉林藝廊	
	2. 台灣 15 位畫家以會員國資格參加義大利法比亞諾國際水彩展	10/27–11/8	義大利	
	3. 台灣畫家參展「烏比亞諾」國際水彩展		義大利	
	4. 2018 台灣當代水彩研究展		台北吉林藝廊	水彩專書「水彩解密 4－名家水彩創作的赤裸告白」出版

告白

水彩名家的創作心境

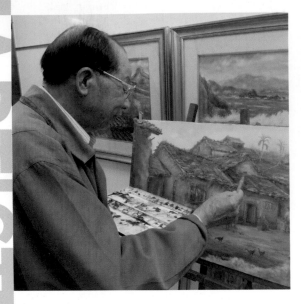

陳　樹業

西元 1930 年出生

現職：
苗栗縣美術協會常務理事

| 經歷 |
苗栗縣大湖國民中學美術教師
苗栗縣育民高職學校美術教師
苗栗縣美術協會理事長兩屆

| 獲獎 |
1970 年建國六十年全省書畫展西畫類第一名
1974、1975 年獲第 29、30 屆全省美展水彩畫第二名、第三名
1964、1966、1967 年獲全省教員美展水彩畫優選獎
1971、1972 年獲第 25、26 屆全省美展水彩畫優選獎
1990 年獲韓國文化大賞美展西畫類優選獎

| 展覽 |
1957–1985 年第 12 屆至第 40 屆台灣省展西畫入選 26 次
1981–1985 年第 1 屆至第 5 屆中、韓、日美術交流展於台北、東京、首爾展出
1993 年中、美、澳三國水彩畫聯展於台北中正畫廊展出
2006 年國際 26 國水彩畫大展邀請於韓國首爾展出
2011 年建國百年台灣意象水彩大展於國父紀念館展出

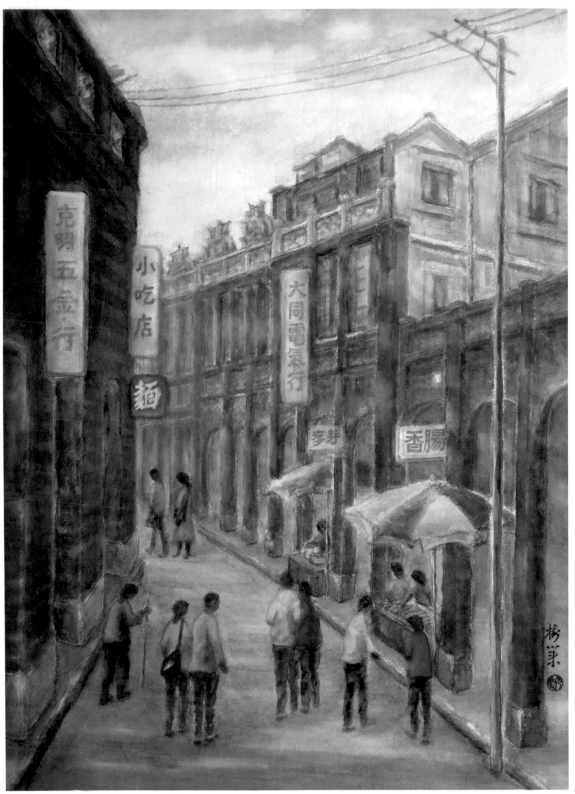

《三峽老街》　76X57cm　2016

水彩名家的問與答..

Q1.--
為什麼選擇作為
一個藝術家，以
水彩創作？

早期繪畫創作為水彩畫、油畫等，因經常野外寫生，感覺攜帶工具不便，無法隨心所欲創作，選擇水彩畫經濟廣用，色彩明朗艷麗，以水彩顏料於水份適當應用，可發揮淋漓盡致，邁進最高的境界。

Q2.--
什麼理由，你選
擇你使用的工具
與材料？

水彩畫用紙因品牌眾多，適合於透明水彩畫者 Arches（法製 300p 及 600p）較佳，水彩顏料為（牛頓、義製、Holbein 日製）混合使用。水彩筆大者為排筆、山馬筆、正德牌（大、中、小）。

Q3.--
透過作品，你想
說什麼？

對於繪畫創作，追求心靈深厚的美感，經營理想的藝術生命與最高意境，腳踏實地的充實創作。邁向更上一層樓，以不斷地研究展現佳作，期望成為傑出的一位美術教育家及鄉土畫家。

Q4.--
你認為個人作品
最大的特色是
什麼？

我認為特色是創作一張完美的佳作，應深究繪畫美的形式法則為師。腳踏實地的經營創作、細心觀察、把握景觀特色、嚴謹的構圖、色彩統一和諧、明暗對比、層次分明，穩健紮實，水份乾濕並用，展現最高意境為目標。

1

1	《大溪老街》 *76X57 cm 2014*
2	《苗栗古厝》 *76X57 cm 2013*
3	《澎湖情懷》 *76X57 cm 2011*

2

3

1

2

Q5.--

你期望你的作品能對社會產生何種影響？

記得在新竹社教館舉辦「畫我家鄉」西畫個人展時，有一位新竹市盆景協會曾理事長對我說要收藏畫的事，很喜歡你的風景畫，因為色彩明朗活潑，層次分明、賞心悅目、感覺舒暢快樂，每天許多同事來品茶可看到美麗的畫讓大家分享，快樂無比、調劑身心、可提高生活情趣、美化生活。從作品之美的感受中，帶入社會民眾的引起共鳴，潛移默化，促使安和樂利的社會。

Q6.--

除了創作，你認為人生最快樂的事是？

平常致力於繪畫創作，有時利用機會參加國內外旅遊，欣賞大自然之美，攝影取景，搜取繪畫資料，或當場素描以備創作。此外，最大的樂趣是定時參加歌謠班輪流唱歌，高歌一曲，歡唱快樂，互相勉勵，獲得讚賞掌聲鼓勵，以充實美好的生活。

1　《大湖夕陽》76X57 cm　1998
2　《晨曦》　76X57 cm　1997
3　《秋色》　76X57 cm　1996

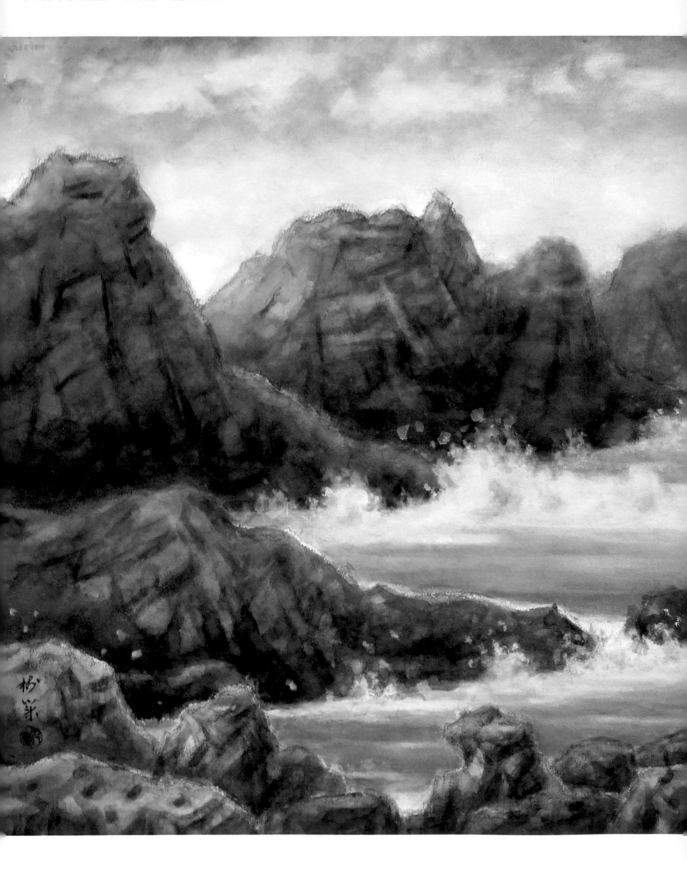

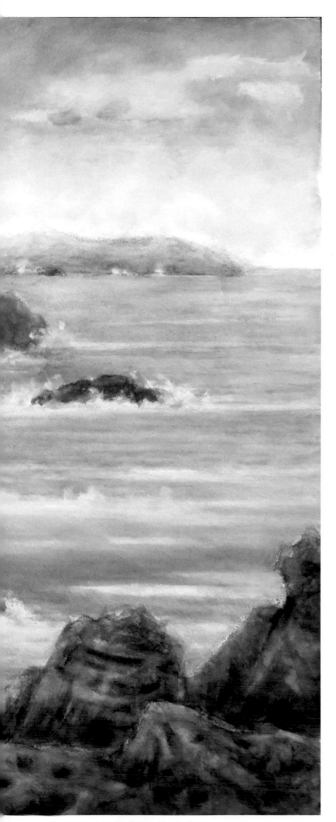

《東北角岩石》　76X57 cm　2017

Q7.──
你認為應該如何
展現 21 世紀台
灣水彩的面貌？

時代的進步、科技的發達，人類的生活多采多姿，突飛猛進，社會受歐美文化的影響，思想與觀念逐漸走入印象主義與半抽象來滿足創作理念。進而隨著材料及水彩顏料的產生，另用一些壓克力水彩繪畫，21 世紀展現出卓越的作品與博大的風格，值得我們加以細心研究與探討。

Q8.──
你有自己喜歡的
特殊工具與
方法嗎？

為繪畫創作環境需要，佈置一間「九如畫室」周圍放置作品，漬染法用小石子、臘條，立式平板畫架、除濕機、轉動電扇，CD 電唱機，空間六坪，唯有靜坐創作使用。

Q9.──
在生活中你如何
找到創作元素？

大湖四面環山，山巒起伏，青山綠水，好山好水，是著名的「草莓之鄉」。住家朝朝夕夕眺望一座十份峎晨曦或夕陽、雨後雲霧在山腰漂浮，景色宜人。秋季時山岳田園的色彩豐富，山野、溪流相互輝映景色變化成趣，可隨地任意取材。

Q10.──
誰是對你有特殊
影響的藝術大
師？為什麼？

感恩李澤藩教授的指導，學習繪畫十年如一日，老師和藹慈祥、幽默風趣，經常以自己的作品讓大家觀摩，把創作技法與創作過程詳細解說，身教重於言教，終身繪畫創作，勤勞風範令人欽佩，是一位偉大的教育家亦是典範的藝術創作家。

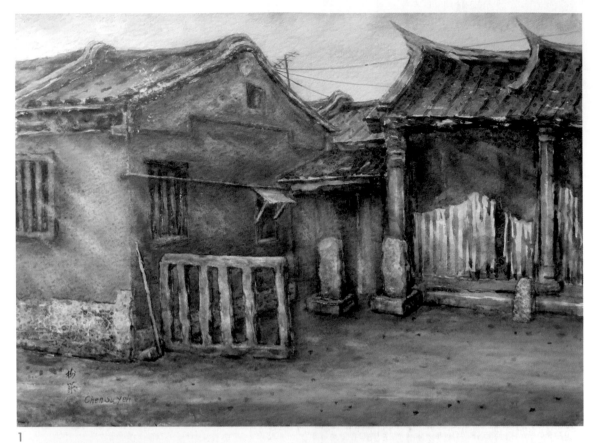

1

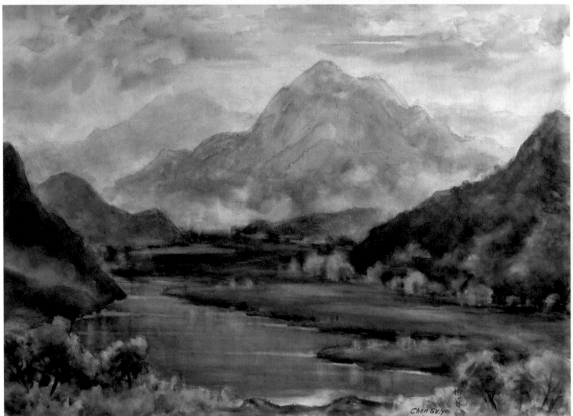

2

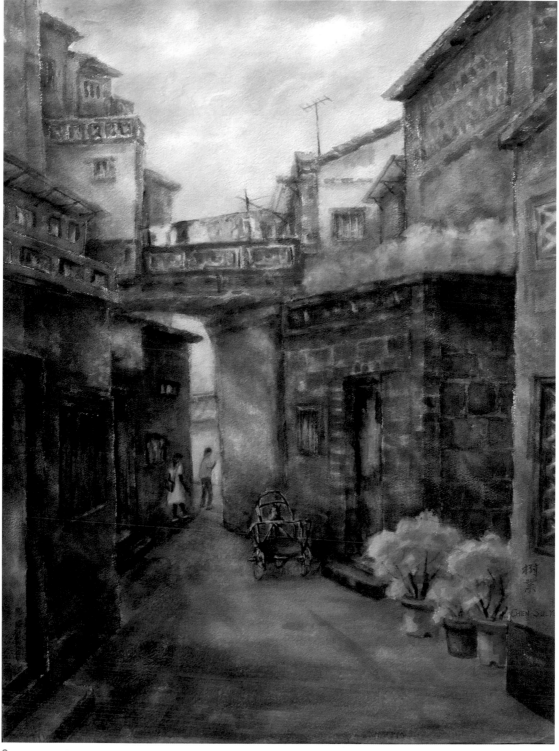

3

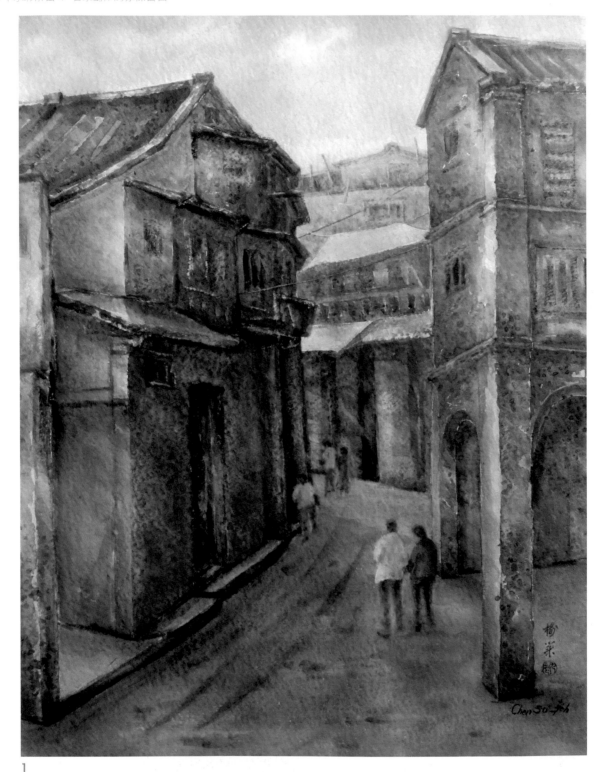

1

1　《新竹小巷》 76X57 cm　2010
2　《淡水夕陽》 76X57 cm　1973
3　《姜氏家廟》 76X57 cm　2015

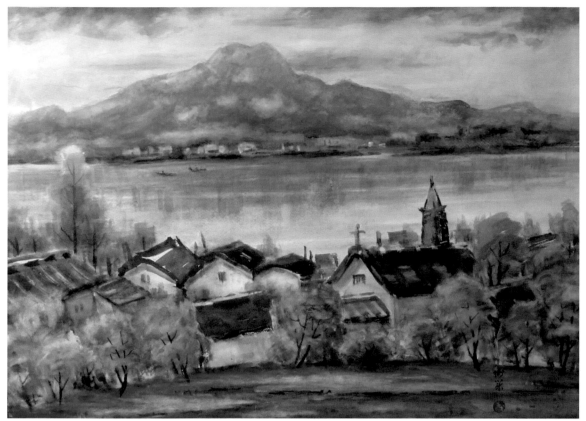

2

3

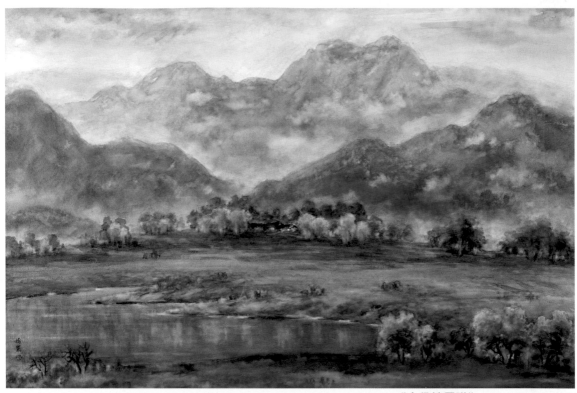

《十份崠晨曦》 155X103 cm　2012

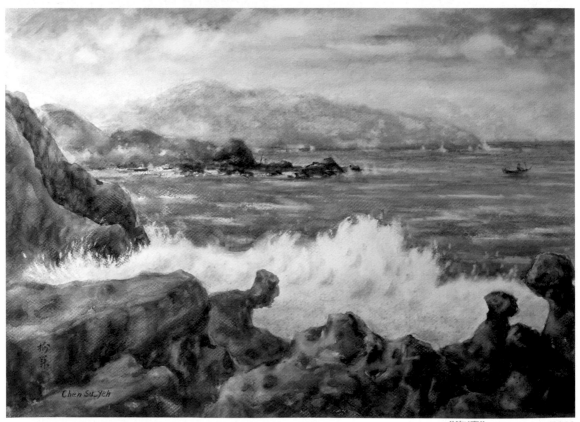

《海濤》 76X57 cm　2012

陳樹業 老師 的 常用工具

∧ 畫室一隅

< 常用顏料
　1. 水彩顏料 (牛頓).Holbein 混合使用
　2. 小石子 (漬染法用、臘條留白用)

∨ 常用工具
　1. 畫筆 (排筆 . 山馬筆 . 正德牌大中小) 2. 畫紙

// 資料原稿

台北孔廟一隅（秋意）
孔廟古樸典雅又莊嚴，
是古色古香有燕尾脊，
建築造型 具富藝術價
值，空間種植草木，景
緻優美，引人入勝。

// ❶

鉛筆構圖，佈局位置。

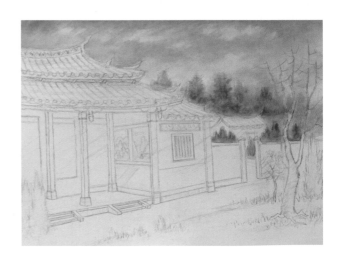

// ❷

先處理天空雲彩變化，
遠景的樹叢，簡化疏遠。

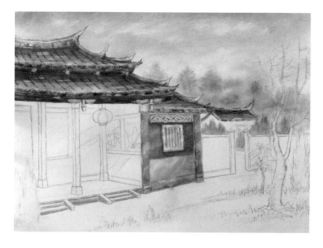

// ❸

加強廟宇光線來源及強調主題、牆壁的明暗。

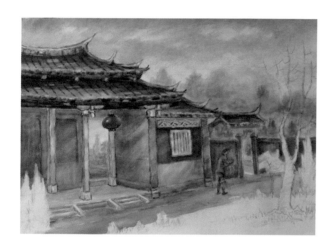

// ❹

處理內壁與土牆的質感與光線明暗變化，強調燈籠與人物的配景。

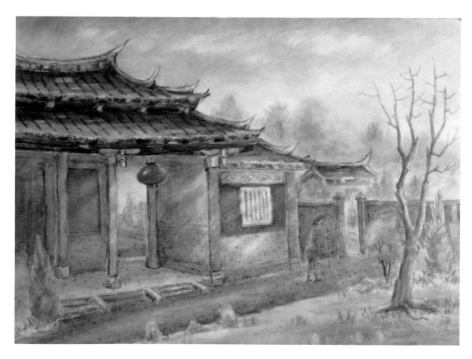

// ❺

加強草圍冷暖色彩的變化，樹枝的明暗，最後噴灑暗色細點，表現古樸雅緻，紮實穩健。

ARTIST

郭 宗正

西元 1956 年出生

現職：
郭綜合醫院院長
台灣婦產科醫學會理事長
高雄醫學大學教授

| 經歷 |
日本慶應大學醫學博士
美國約翰霍普金斯大學博士後研究員
台灣水彩畫協會常務理事
台灣國際水彩畫協會常務理事
中華亞太水彩藝術協會榮譽常務理事、正式會員
台灣南美會會員
法國獨立沙龍學會會員

| 獲獎 |
法國藝術家沙龍入選（2012–2014、2016–2017）
日本水彩畫會第 103–105 回年會水彩聯展入選（2015–2017）
第 80、81 屆臺陽美術展覽會展入選（2017–2018）

| 作品入藏 |
台南市立美術館・台南奇美博物館

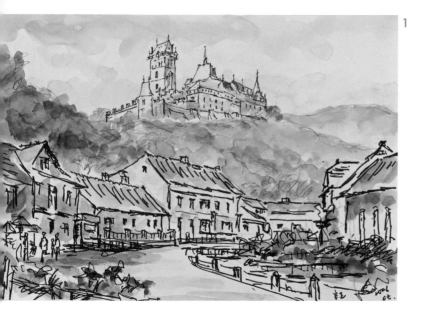

1 　《捷克 · 古堡》 31X41 cm　2006
2 　《台南 · 文學館》 31X41 cm　2010
3 　《日本 · 姬路城》 31X41 cm　2010

《奈良 · 東大寺》 46X61 cm 2011

水彩名家的問與答······

Q1.－－身為一名醫師，隨時要保持手部清潔，水彩、粉彩、油畫、炭筆及其
為什麼選擇作為 　他繪畫媒材中，最容易洗乾淨的是水彩。在我日常醫療生活當中，時
一個藝術家，以 　常要中斷畫畫去執行醫療業務，水彩以外，我沒有足夠的時間將手清
水彩創作？ 　理乾淨。又對我而言，油畫就像是強硬的男人，水彩則有女性溫柔婉
　　　　　　　　約之美，而我不知不覺選擇了水彩當作創作媒材。

Q2.－－在顏料的選擇上我以日本水彩 HOLBEIN 為主，因 HOLBEIN 裡有許
什麼理由，你選 　多半透明的粉彩系列，顏色柔和、又有點透明性，畫人物皮膚時，
擇你使用的工具 　不須加上白色，另外在紅色及咖啡色系列偶爾會使用 WINSOR &
與材料？ 　NEWTON 或 REMBRANDT。用紙方面，使用 300g Arches 法國水彩
　　　　　　　　紙，偶爾也使用 640g 的 Arches 畫紙。畫筆方面，我選日本「世
　　　　　　　　界堂」的貂毛 00~16 號及日本畫使用的大排筆等。

《西班牙 ‧ 聖家堂》
61X46 cm
2011

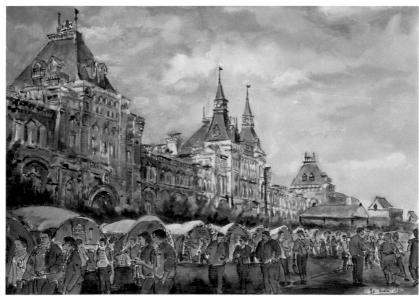

《俄羅斯 ‧ 紅場》
55X78 cm
2012

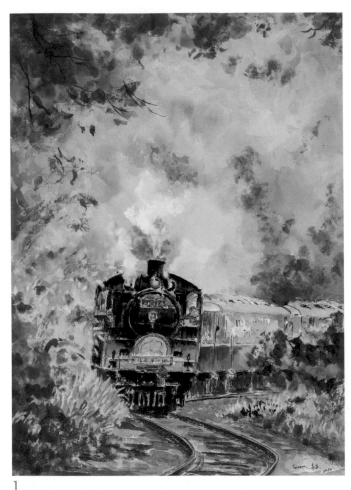

1

1 　《阿里山·山林火車》
　　76X56cm　2012

2 　《京都·神社》
　　56X76 cm　2013

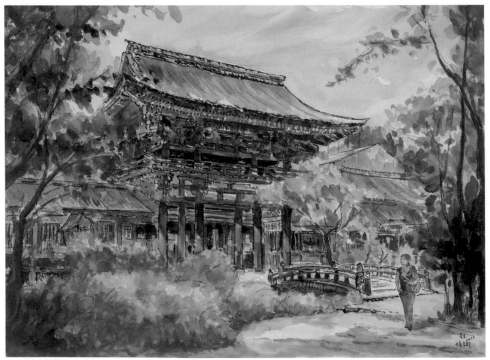

2

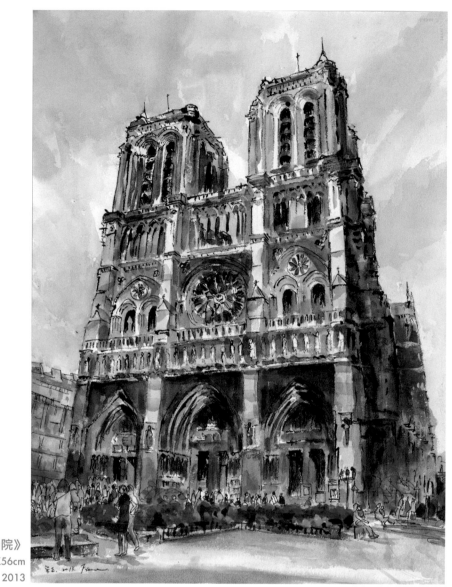

《巴黎 · 聖母院》
76X56cm
2013

Q3.－－
透過作品你想説
什麼？

年輕時，我常常藉著每年數次出國參加國際研討會，每天畫上一幅當地風景畫，我會先用雙頭油性簽字筆勾勒線條後，再用固體的塊狀顏料加礦泉水繪畫，那是我人生日記的一部份。近幾年，因為想挑戰更艱難的主題 — 水彩人物，希望透過這樣的努力，讓觀賞者看到各種風情、各種不同表情、肢體動作下，女性的優美與堅強。

Q4.－－
你認為個人作品
最大的特色是
什麼？

我本身非畫家出身，因此在作畫時，幾乎都不會考慮到畫作是否成功，只希望把觸碰到自己心靈的美感表現出來。年輕時，我以簽字筆勾勒風景線條為最大特色，後期人物畫則以年輕女性為主體，並在寫實中，添加飄逸、隨興之感，期待自己的作品有別於畫家出身不一樣的風采。

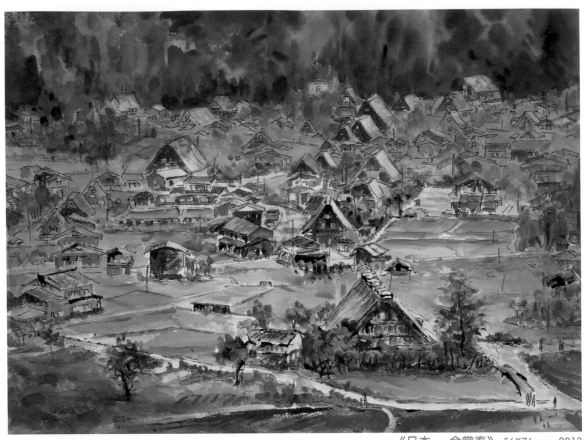

《日本 · 合掌春》 56X76 cm　2013

Q5.--

**除了創作,你認
為人生最快樂的
事是?**

(1) 打高爾夫球,我幾乎每個月都會與員工一同練球或下場打球,因自
　　己年輕時,迷戀高球至瘋狂的程度,也曾被學校選為代表參加比賽。

(2) 閱讀,我常常在睡前或旅途的交通上看各種語言的書。

(3) 喝酒,因青少時期在日本長大,深受日本人的習慣,回到台灣後,
　　只要有機會就會與好友們大飲特飲,不亦樂乎!

(4) 慶幸自己一對兒女長大成家,承接衣缽,看著他們在醫院的表現,
　　讓為父的我感到驕傲。

Q6.--

**你有自己喜歡的
特殊工具材料與
方法嗎?**

因在醫院工作,我常會利用醫療耗材來加強作為特殊的表現,例如使
用手術刀、或者是各種尺寸的滅菌棉棒,濕紙巾也是我畫人物畫中不
可或缺的工具,又我使用建築師畫平面圖時可自由調整角度的畫板。
另外我在水彩顏料的收藏上,把它們立於女性擺放口紅的透明壓克力
盒中,並於水彩蓋上標上號碼,方便在最短的時間內選擇欲加注的顏
色。

《遐思》 76X56 cm　2014

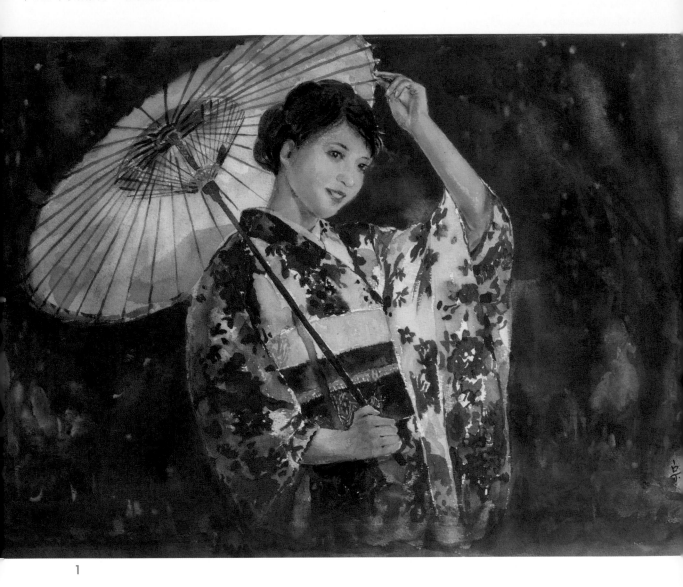

1

1　《落雪夜櫻》　39X54 cm　2015
2　《舞動青春》　76X56cm　2015

Q7.--
在生活中，你
如何找到創作
的元素？

畫風景畫時，只要一看到有被感動或像被觸電般的景象時，我會立即停下行程，在路邊作起畫來。後期畫人物時，我對 model 的要求非常高，若沒有那一剎那的魅力，我無法畫出吸引自己與他人的作品。以前在餐廳、在車上甚至是路上，都會默默觀察女性美的一面，甚至用手機紀錄下來，但此行為最近好像成了侵害肖像權並有性騷擾之嫌，不得不放棄，因此我常拜託畫家老師或自己上網去找適合作畫的 model。

1

1　《秋意》　56X76cm　2016
2　《老朋友》　73X109cm　2017

Q8.--
誰是對你有特殊影
響的藝術大師？
為什麼？

我從小就有到處塗鴉的習慣，因此我的阿姨前文建會主委林澄枝女士建議我父親找位畫家教我畫圖，恰巧家父的高中同學沈哲哉老師是一位油畫大師，所以我從 4、5 歲起，每星期到老師家中學畫，從蠟筆、水彩、油畫、人體素描一路到國中三年級離開台灣赴日求學為止。約 2010 年一次偶然的機會認識我兒子高中的美術老師洪啟元老師，看到他水彩大作後，不禁讓我有再度拜師的念頭，為了讓老師相信我有學習的誠心，我還正式向老師磕了三個頭成為洪老師年紀最大的學生。

2

Q9.－－
在創作的人生歷程中，你是否曾經面臨困境，如何度過？

我面臨過不少的困境，其中約在 5、6 年前，雖然我用原始的畫法油性簽字筆或樹枝沾墨再加透明水彩，得到一部分畫家的讚賞，但多數畫家都認為這只能稱為插畫，較無藝術價值。在我決定暫時收起簽字筆與樹枝，並用傳統的方法畫風景及靜物後，我越畫越痛苦，還休息了數個月無法提起筆作畫。直到我的啟蒙老師沈哲哉老師說：「阿正，你就試試水彩人物吧，因為它比較不適合線條的勾勒，又可用水彩畫出人物細緻的一面。」才讓困在其中的我，得到抒解，就此展開我這五年的水彩人物之旅，並渡過創作人生中最大的困境。

Q10.－－
我的恩師們 ...

除了沈哲哉老師及洪啟元老師外，2011 年在羅慧明老師及鄭香龍老師的推薦下，我順利的進入「台灣國際水彩畫協會」。2012 年在林仁傑老師的推薦下進入了「台灣水彩畫協會」。2016 年在洪東標老師、黃進龍老師、簡忠威老師的推薦下，成了「中華亞太水彩藝術協會」的準會員，又在謝明錩老師、蘇憲法老師的指導下，終於在 2018 年成為中華亞太的正式會員。這些老師的恩典，我一生珍惜，莫齒難忘！

《邁向幸福》　76X56cm　2018

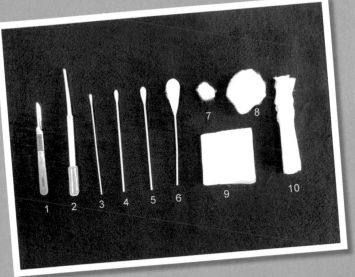

∧水彩顏料以日本 HOLBEIN 為主,紙則使用 Arches 300g 畫紙。調色盤是謝明錩老師送我的韓國製調色盤,一共有 50 格,且調色面積夠大,容易使用。畫筆使用日本「世界堂」貂毛 00~16 號,另外有數支排筆及毛筆。

< 特殊工具:1 手術刀 2 檢驗用滴管 3-6 消毒用棉棒 7-8 棉花 9 紗布 10 濕紙巾

一室兩用:
前面為畫圖使用之桌子,後面為辦公用之桌子。

// 草稿

這是一張親戚女兒出嫁的畫,名為「邁向幸福」。我在人物畫的鉛筆稿,習慣上使用 2B 鉛筆,並將草稿打得很仔細,畫紙是使用 Arches 300g 粗文紙。

// ❶

上水乾前,先大面積處理皮膚及頭髮,有光線照射的部份,則在水乾之前,用面紙除去顏色,以保持明亮。

// ❷

以留白膠遮蓋因為陽光照射而反光的髮絲及部份婚紗,背景則在大量上水後開始上色。

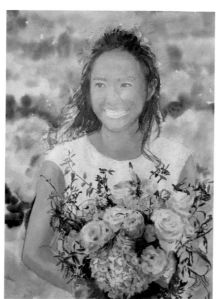

 ❸

❹

❺

處理皮膚陰暗處,並開始畫
捧在胸前的枝葉及花卉。

注意加強捧花顏色,讓花與
人物有距離感,接著處理臉
部顏色。

最後細微的描繪五官、加深
頭髮顏色,除去留白膠後作
最後總整理,並落款完成。

劉 淑美

西元 1956 年出生

現職：
台灣國際水彩畫協會會員
中華亞太水彩藝術協會準會員

| 經歷 |
畢業於台灣國立藝術大學

| 獲獎 |
2014 ＂春耕＂入選公教人員水彩類佳作
2015 ＂芹壁遠眺＂入選公教人員水彩類佳作
2016 ＂情繫查理橋＂入選公教人員水彩類佳作

| 展覽 |
2017 個展於台灣電力公司台北北區營業處
2006~2018 參加台灣國際水彩畫協會、中華亞太水彩藝術協會、彩風畫會聯展

1　《洗衣樂》 56X76 cm　2006
2　《寧靜丁屋岭》 57X45 cm　2018

《百合樂章》 56X76cm 2006

水彩名家的問與答 ···

Q1.--
為什麼選擇作為
一個藝術家,以
水彩創作?

早期藝專學習的是水墨,從中得到運用筆墨技巧,當時老師就常鼓勵
同學多觀察;多親臨大自然,而非只作臨稿。因常做鉛筆速寫,每當
宣紙一鋪,我的樹石山巒就在水和墨的濃淡間渲染開來。

多年後進修部畢業,才認識到鄭香龍老師的水彩畫,因而踏進水彩的
學習,深愛這與水墨畫一樣以水為媒材,卻多了色彩的魅力,增加了
我的表現題材,也豐厚了我的藝術視野。

水彩的巧妙靈動,要控制它並不容易,但為何仍要以水彩作為創作工
具,不只因用具輕便,其實我更迷戀它的"鬆"與"美"。

Q2.--
什麼理由,你選
擇你使用的工具
與材料?

我的水彩畫工具只簡單的筆和顏料,我的筆有羊毫、兼毫和一般的水
彩筆。

毛筆柔軟兼吸水的特性,畫線條的粗細、畫大面積的背景,都是很好
的表現工具,當然水彩筆也不可或缺。

我常用的顏料就一般的好賓、牛頓顏料,因不使用留白膠,偶有需要
高光部份,就用壓克力的白畫出。

《塔下古城之晨》　75X57cm　2012

1

2

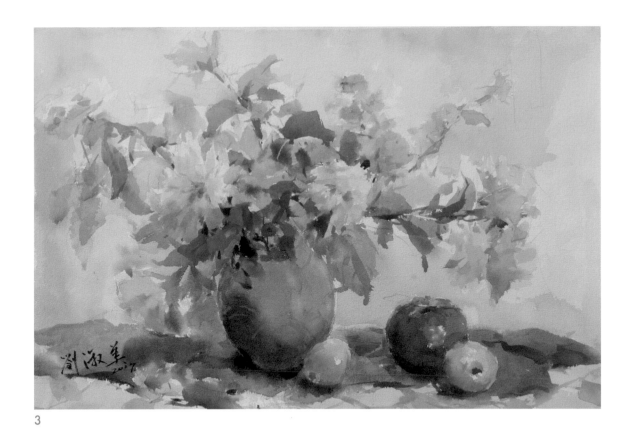

3

1 《天氣晴》 38X54 cm 2011
2 《休憩》 38X54 cm 2017
3 《冬陽如花》 38X54 cm 2017

Q3. - -
透過作品你想說
明什麼？

我將繪畫語言簡單的畫在紙上，朋友表示在我的畫裡看到溫暖；感到輕鬆，其實很明顯的是，我想說的就是：生命的美好。

希望因繪畫而豐盛的生命軌跡，能清楚響亮的表現在每幅作品中，是抒發情緒、或是情感傳達，都能表達得盡情盡興。

Q4. - -
你認為個人作品
最大的特色是
什麼？

由於先前學習水墨，看到任伯年的白描人物，對他用筆的千迴百轉功夫十分拜服，所以對自己作品的要求，也期望在線條的運用上能自在流暢。

而後因跟隨鄭香龍老師學習水彩，我們為尋覓創作題材，拜訪印度、中國大陸、東歐、緬甸等，就這麼深入名山大川和巷弄小街，無非是想在這大地上，擷取不同民情風貌的感動。我的畫作就建立在這片豐饒的天地間，我希望用我的創作來讚頌大地。

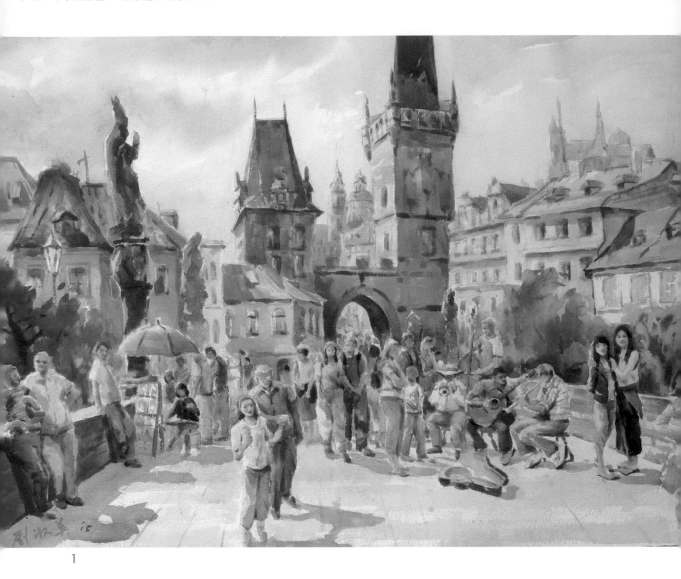

1

Q5.--我對畫作的追求是"真情表達"，無論面對的是一花一樹或一山一河，
你期望你的作品 都能在畫裡見到一步一腳印，努力建構的"美好家園"。
能對社會產生何 曾聽羅振賢老師說過：藝術是千秋志業，在短暫的人生中，創造永恆
種影響？ 的價值。

自己因藝術的滋養而使內心更加深刻柔軟，希望欣賞者能見到每張
作品的努力和用心，因感受到這份美的愉悅而走進藝術殿堂，也能
用藝術欣賞來豐富生命的價值。

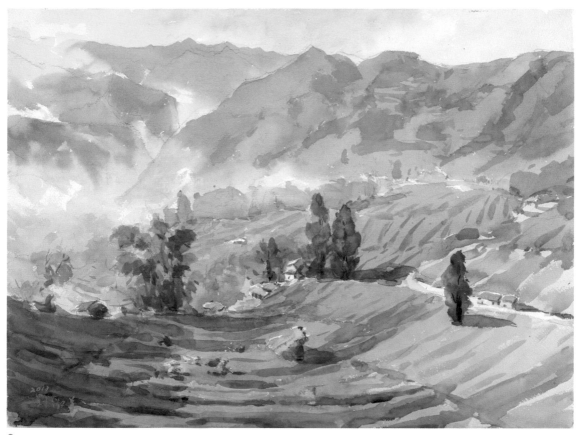

2

Q6. - -

以你的經驗，你
會如何對具有藝
術創作的年輕人
提供意見？

早年為幫家計，高商一畢業就工作，但成為畫家夢始終深深的潛伏
在心中，讀藝專夜間部的第一天，不能忘懷的是；踏進校門就聽到
處處流洩的樂聲，看到年輕學子們，輕快活潑談笑走過，我為自己
能踏進藝術之門而雀躍無比。

因生活的需要必須半工半讀，雖然晚上上課時間並不長，但仍為學
習陌生的繪畫技藝和知識，深感挫敗。從朋友的談話裡聽過這麼一
句話：「生活是一灘淺淺的水，但淹死最多人。」當時我深深默禱：
我絕不對生活妥協。

現在我給年輕人的建議是珍惜生命的每一時刻，踏實的過每一天，
將昨日的淚水化作今日的力量，將今日的力量邁出明日的大道。

Q7.－－

**除了創作，你
認為人生最快
樂的事是？**

對我來說快樂的事是一點一滴累積的回憶：孩提時，一家守在收音機
旁聽廖添丁、聽鬼故事，小小心靈直打哆嗦，卻仍搗著耳朵，繼續聽
下去。而後聽媽媽最愛的歌仔戲，一群孩子在院子裡也扮起小生花旦
來，但不知甚麼時候，電視機取代了一切。藝專時，朋友的舊收音機
讓我重拾了過往的聆聽年代直到現在。

快樂的事用心體會，天地之間處處可尋。

1　《11 月的雨》　56X76 cm　2018
2　《閒情》　56X76 cm　2018
3　《歸》　56X76 cm　2018

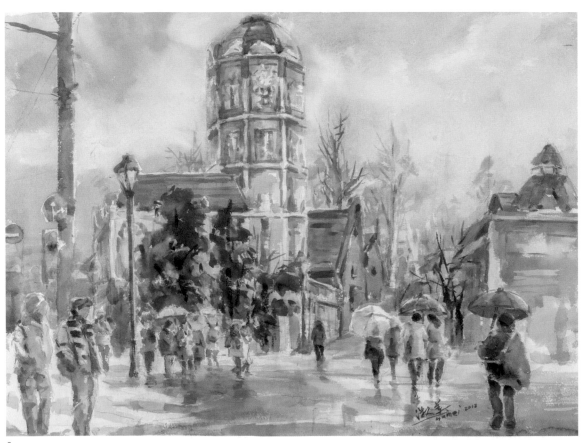

1

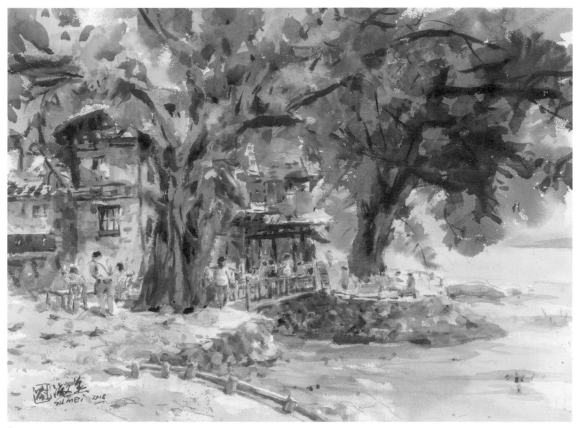

2

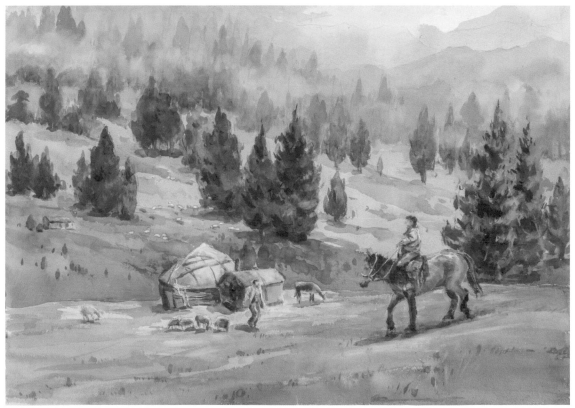

3

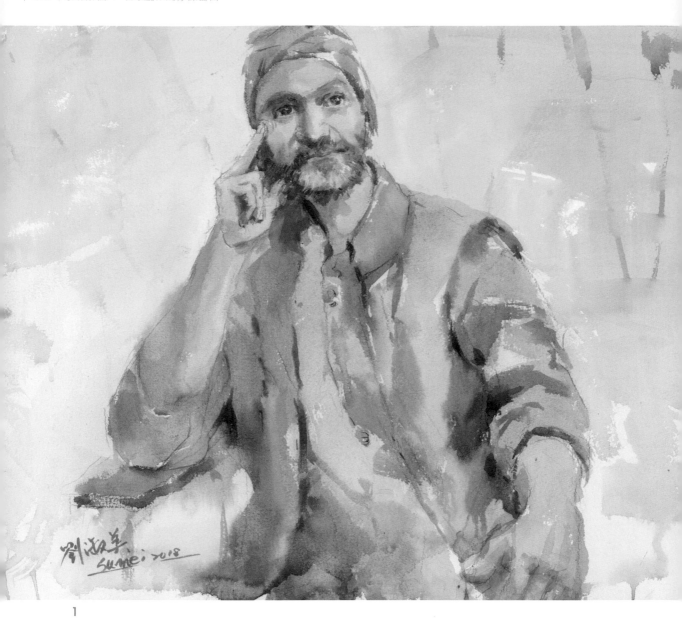

1

1　《遊子》 45X57 cm　2018
2　《女畫家》 54X38cm　2018
3　《真》 34X56cm　2016

Q8.－－
在生活中你如
何找到創作的
元素？

人間處處有美，一條河的清澈奔騰，一片荒原上野花的堅韌輕柔，一條巷弄的斑剝頹敗，都是我眼中美的題材。

人物畫的吸引人，不僅在畢加索的女朋友們，在達文西的蒙娜麗莎，在梵谷的自畫像，甚至在任伯年的白描，在張大千的仕女圖，都可以揣測到畫家傳達的情愫。我對人物的描繪以水彩方式來表達，做為自我的挑戰，希望透過人物道出更深邃的生命語言。

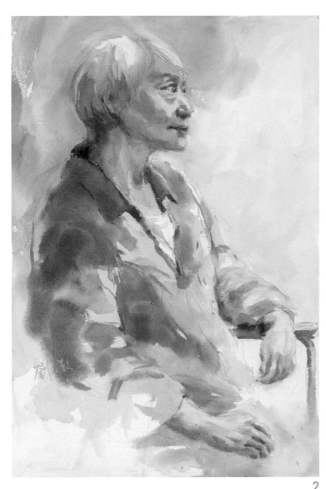
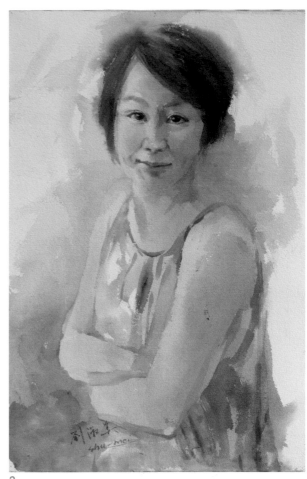

2　3

Q9.－－
誰是對你有特殊影
響的藝術大師？
為什麼？

記得小學的美術老師李原就提過一句話：「畫畫要膽大心細。」
沒想到這短短的一句話，至今咀嚼仍鏗鏘作響。早期學習水墨畫
時，在沈躍初的畫冊自序裡讀到：「我從不盲目地追求變，而是
順著學養意識逐漸求進，以達致自然表露自家風貌。」這也是我
不疾不徐一路向前的學習方式。

去年看了"透納先生"電影，除了早知曉他描繪大氣的變幻莫測氛
圍外。對在電影裡所描繪的生活細節更加欽佩，看他將自己綁在
桅杆上，速寫暴風雨下的大海和天色變化，唯有這份激情，才能
將天和海的幻化驚奇搬上畫布。所以在我的創作路上：放膽、熱
情和堅持是一路不變的提醒。

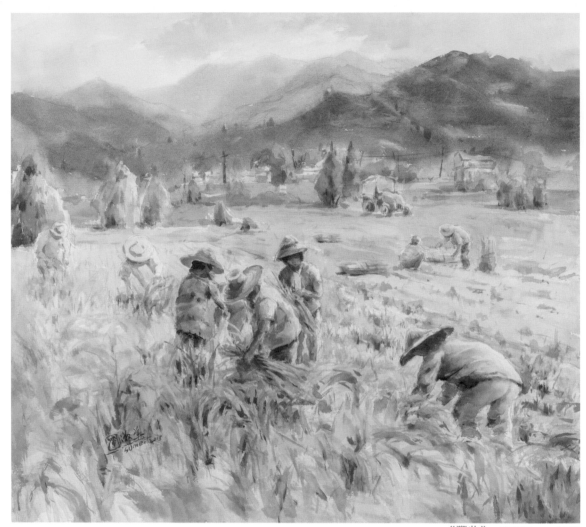

《豐收》　78X87cm　2018

Q10.－－創作，尤其是水彩創作難度更高，每次作畫過程，多要面臨畫壞
了的頹喪，但是也僅能告訴自己，面對失敗就如吃飯穿衣般自然，
只要有一張滿意的畫作，就能洗盡先前失敗的灰暗。

在創作的人生歷程中，你是否曾經面臨困境，如何渡過？

我再次擠好顏料，再次鼓起勇氣將畫紙一攤，為下一張畫，漲滿
風帆奮力昂揚。

∧ 畫室一隅

< 畫具

∨ 畫室一隅

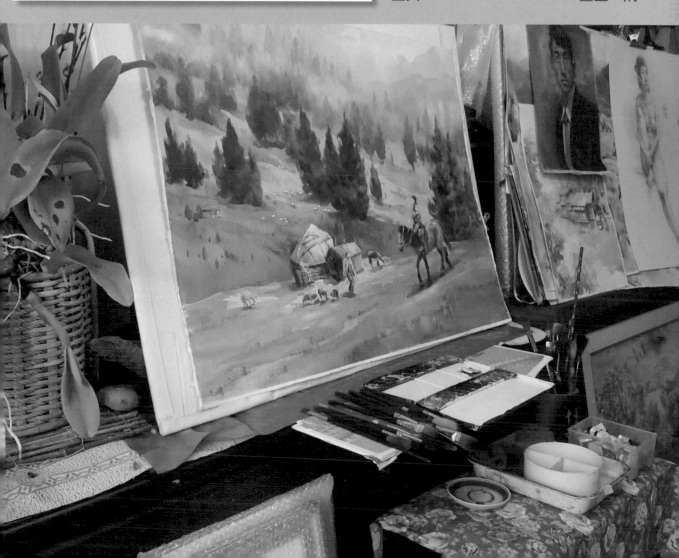

// 資料原稿

中國福建雲水謠的這兩
棵巨大榕樹是這裡的觀
光景點,樹下喝茶談心,
聆聽鳥的鳴唱流水的低
吟,一早的閒情就在這
裡開啟。

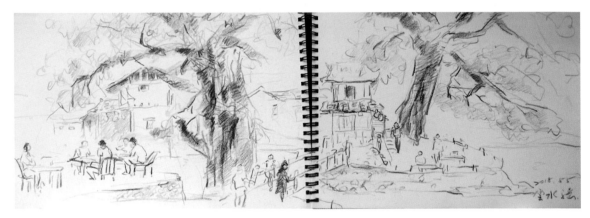

// ❶

剛到這充滿綠意又有一
條清溪緩緩流過,心中
無比快意,就坐下來先
做鉛筆速寫,下午再畫
水彩。

// ❷

先將後方的房子用藤黃
和土黃輕掃過去,屋前
的大榕樹則想用不同的
色彩來作前後之別,後
方用鮮紫與鈷藍,前方
則用黃綠青綠等來做區
隔。

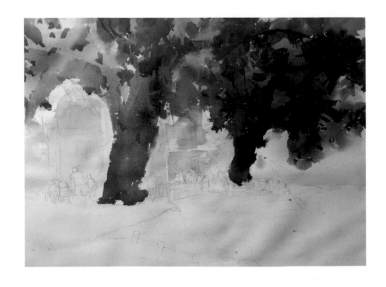

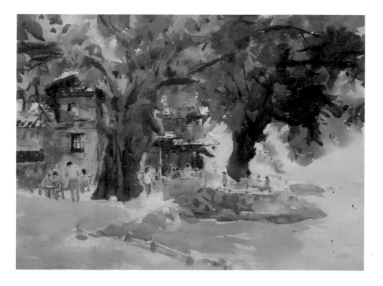

// ❸

榕樹下木質古老的繡樓與
前方土樓的色彩很接近，
繡樓帶有溫暖的橙色、焦
茶色，必須與前方土樓的
黃泥作些色彩的區別，樹
葉的透光度要謹慎留出空
白，樹幹糾結纏繞的厚實
感也要表現出來；之後將
水岸和人物畫出，水面和
倒影也一併畫出。

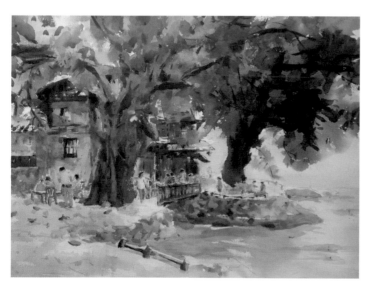

// ❹

地面是石板鋪成，必須用
線條、落葉來增加趣味。

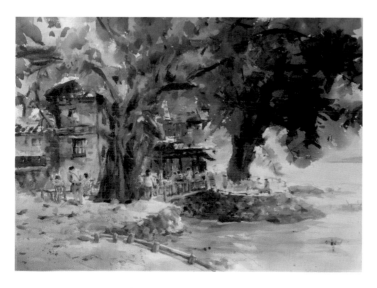

// ❺

作最後的總整理，將人物
的暗面、樹的亮暗再加
強，最遠的邊界作了小小
示意，再將地面用塑膠袋
壓印點點質感，因這是描
寫晨間柔和的陽光下，所
以不宜過強的陰影。水應
放鬆，因老榕樹已夠巨大
厚重了。

錢 瓊珠

西元 1959 年出生

現職：
新竹樂齡學習中心講師

| 經歷 |
台灣師範大學設計研究所
業界擔任美工、產品外觀設計、美術編輯等職 5 年
任職國中視覺藝術科教師 25 年退休
參加台灣水彩畫協會、台灣國際水彩畫協會、中華亞太水彩藝術協會

| 獲獎 |
2013 洄瀾美展西畫類優選
2014 第七屆世界五洲華陽獎入選
2016 臺北華陽水彩寫生大獎佳作
2016 第八屆世界水彩華陽獎入選
2018 獲 2018 Fabriano 水彩嘉年華型錄刊登

| 展覽 |
2014 新竹市立美術館暨開拓館水彩風景畫個展
2014 山野行蹤 – 國父紀念館水彩風景畫個展
2016 彩筆畫遊 – 枕石畫坊水彩風景畫個展
2017 台日水彩畫會交流展
2017 走過 – 新竹市文化局水彩風景畫個展

《海岸泥徑》　38X56cm　2014

《多瑙河暮色》　38X56cm　2018

1

2

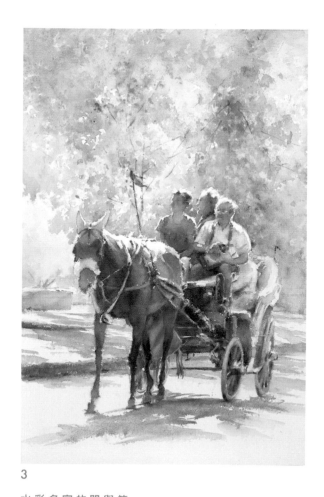

3

1	《夏日時光》	38X56cm	2013
2	《一日之始》	38X56cm	2017
3	《懷舊之旅》	56X38cm	2017

水 彩 名 家 的 問 與 答 ···

Q1.－－
為什麼選擇作為
一個藝術家，以
水彩創作？

其實我從沒想過要成為藝術家，我只渴盼此生能依隨興趣過日子。由於水彩是升學術科必考，加上高中時受到當時很轟動的「拒絕聯考的小子」一書影響，逢假日就自命瀟灑的背著畫架出去寫生，因此對水彩著力較深，興趣較濃。出社會後迫於現實，我的年輕歲月多在工作、家庭之間消耗完了，蠟燭兩頭燒，轉眼已邁過半百，我的興趣呢？接下來該為實現自我、完成自我而活了，於是在孩子長大後，重拾畫筆，過著我所渴望的依隨興趣的日子。

Q2.－－
什麼理由，你選
擇你使用的工具
與材料？

在顏料方面，牛頓所提供有關顏料特性的資訊最充足，學生級售價也實惠，因此我起初選擇由此入手，久之，不免想體驗專家級別，但價昂量少，乃上網搜尋比較使用者對各大廠牌顏料的評價，義大利翠鳥的 CP 值似乎相當高，因此我也買來使用，其中有幾個顏色很特別，我很喜歡。而韓國 mission 近年積極在台促銷，主打顏料濃、無毒、不易退色，常藉活動送贈品，想不注意它都難，趁著它市佔率還不高，價格還算便宜，我也買了一些嚐試。

紙張方面，我幾乎以粗糙紙為主，冷壓紙與熱壓紙有體驗過，但不易購得大尺寸，就少再碰觸。

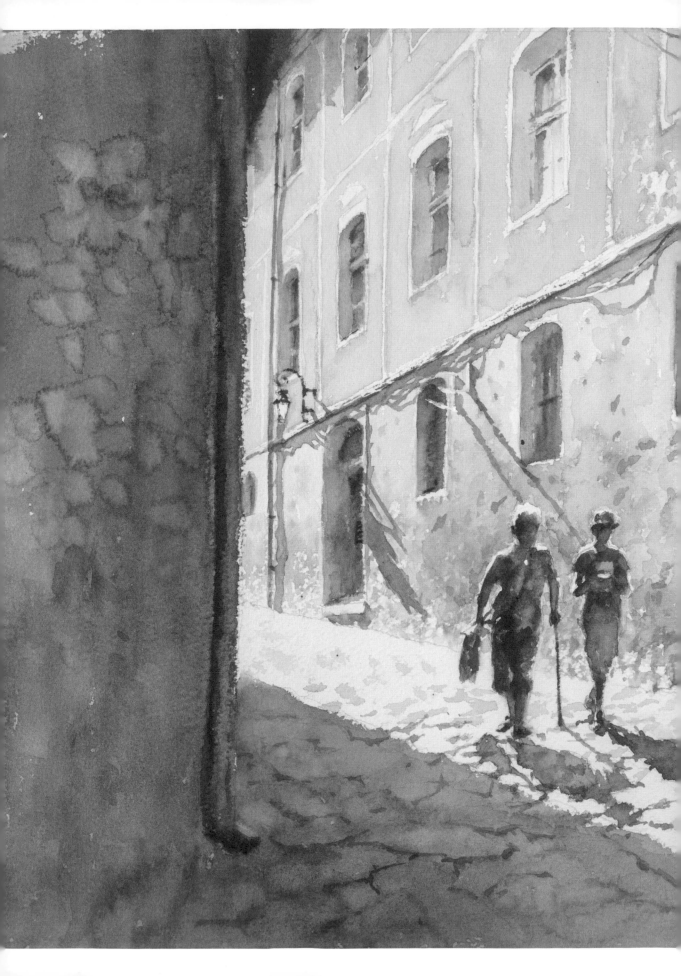

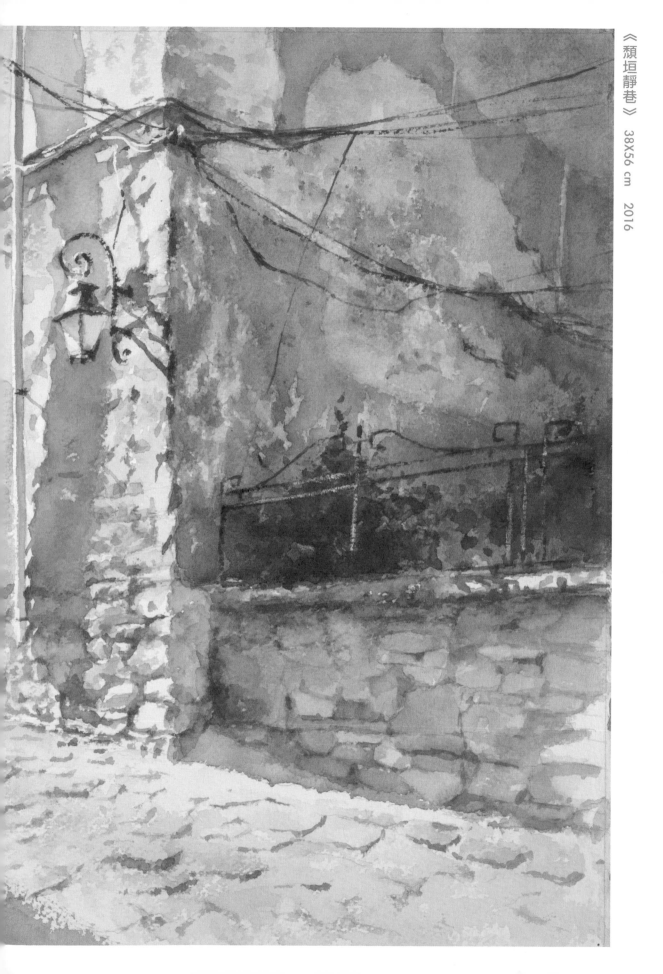

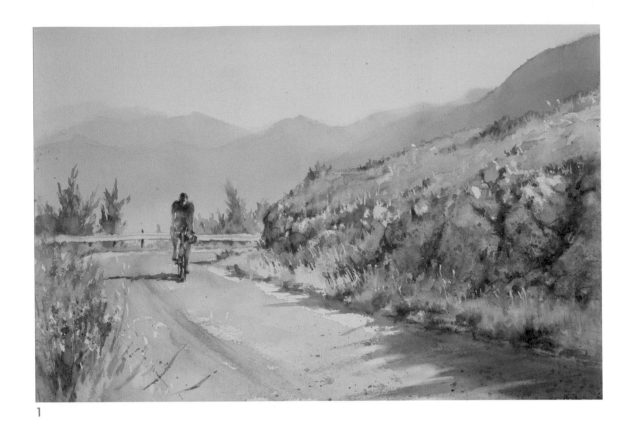

1

2

Q3.－－
透過作品你想說
什麼？

藝術的本質，在於創造美的價值。不論寫實或抽象，都是透過視覺要素的色彩與造形，來使人產生共鳴；不需語言的註解，跨國也能通。因此，我不喜歡「藝以載道」，讓作品承載沉重的義理或議題。而現實世界有太多的汲汲營營，令人疲憊、麻木，需要「美」來淨化，因此我的作品主要在分享我覺得美好的景物，希望人心多一些對「美」的審視。

Q4.－－
你認為個人作品
最大的特色是
什麼？

就風格言，「當局者迷，旁觀者清」，若從他人的角度看，普遍對拙作的觀感是：輕柔淡雅。

就題材言，我是以風景為主。從青山綠水、沃野平疇等景色，繼而街道建築、點景人物；起初由熟悉的家鄉出發，逐漸畫到天涯海角。歐洲之遊，讓我驚艷於西方古建築之美，因此近來多聚焦於此。雖然此類題材的畫作與畫家不可勝數，但對我而言，重點在於換一個面向的摸索與學習，既增益處理畫面的經驗，也回顧旅途中的感動。

1　《天地任悠遊》　38X56cm　2017
2　《城市山林》　38X56cm　2016
3　《雨後》　38X56cm　2017

3

Q5.－－

你期望你的作品能對社會產生何種影響？

國人審美的素養亟需提升，生活周遭隨處可見雜亂醜陋的景象。我在國中努力散佈美的種子多年，與我一樣默默耕耘者也不知凡幾，但看到的改變卻緩慢而有限；文化的蘊蓄積累是長遠的，短時間要以一己之作品影響社會，猶「蚍蜉撼樹」，恐難以致之，但集涓滴細流可匯成江海，我願與藝術同好一起努力，創作更多更高審美價值的作品，帶動社會重視及參與藝文的風氣，引領更多人對美的覺知，並提升審美的品味。

Q6.－－

以你的經驗，你會如何對具有藝術創作憧憬的年輕人提供建議？

對擁有大美好未來的年輕人，我有一些期勉：

(1) 要努力－成就不會無端從天上掉下來，努力才有機會；莫讓歲月等閒過，及早開始，才不枉費年輕的優勢。

(2) 要堅持－享受創作的樂趣，不在乎辛苦與挫折，日積月累，必有可觀。

(3) 勿急功近利－只專注在創作出好作品上，不要想著出名、賺錢。

(4) 勿隨波逐流－忠於自己的思想、感覺，不要一窩蜂、被潮流牽著走。

(5) 勿怕失敗－多方嚐試，勇於挑戰，摸索適合自己走的路。

Q7.－－

除了創作，你認為人生最快樂的事是？

令人快樂的事太多了，若定要舉其中之最，那該是「旅行」吧！世界之大，無奇不有。我喜歡走出去，藉旅遊擴大視野。旅行與畫畫一樣，使我拋開俗務瑣事的羈絆，暫時放空；擺脫既有的框架與慣性，重新啟動。一段旅程，一幕風景，一種心情，異地的名山大川、奇花異卉、風土民情，文化遺跡等衝擊，豐富了我生活的色彩，也為創作注入源泉。

Q8.－－

在生活中，你如何找到創作的元素？

心中有感動，才會想畫。若憑空遐想，猶如一潭死水，沒有風的撩撥，是無法激起漣漪的。透過旅遊，頻換場景，增加閱歷，觸動心絃，創作的元素自然浮現。

觀摩他人作品，可收集思廣益之效，獲得許多啟發。我常驚艷於自己看起來不起眼的事物，他人竟然妙筆生花，創作出動人的畫面，化平凡為神奇。在網路發達的今日，彈指之間，就可盡搜舉世名家大作，從中汲取靈感。

1　《城市動脈》　38X56cm　2017
2　《春天的盛會》　38X56cm　2017

1

2

1

2

Q9.--
誰是對你有特殊
影響的藝術大
師？為什麼？

聞道有先後，術業有專攻，任何在水彩藝術上表現卓越者，都是我的老師，都是我學習的對象；或透過展覽、網路、書籍，汲取各名家長處，或蒙親炙，國內、外畫家在表現技巧、用色、佈局等方面影響我者甚夥，但在觀念上，對我明顯有發聾振聵、醍醐灌頂的啟發作用者，當推簡忠威老師。他反覆強調，不論抽象或寫實，都要著眼於結構，立基於點、線、面的造形要素，留意黑、灰、白層次的分佈變化，擺脫逐一刻畫細節的拘限，隨時綜觀全局，不為「形」役。欲擒故縱，才能畫出跌宕不羈、錯落靈動、耐人尋味的作品。這將會是我日後努力的目標。

3

1	《柳岸煦陽》	38X56cm	2016
2	《陽光男孩》	38X56cm	2016
3	《情留鎖鏈橋》	56X79 cm	2017
4	《Setu Mare》	38X56cm	2017

4

Q10.－－

在創作的人生歷程中，你是否曾經面臨困境，如何度過？

我曾為要選擇怎樣的題材和形塑怎樣的風格，以建立個人特色，而苦惱過，後聞鄭香龍老師提點：「全世界畫水彩的人那麼多，不論怎樣的題材，怎樣的風格，都會有人畫，妳只管畫就是了，畫多了，水到渠成，自然就形成自己的風格了。」而簡忠威老師也常談及：風格是內在氣質、審美眼光的綜合呈現，要努力提昇自己的美學素養，不要刻意尋找風格。現在我感到很釋然，不預設目標，放鬆心情邊走邊瀏覽沿途風光，才能走得愉快，走得長遠。無意、無必、無固、無我，不論我畫什麼題材，都只是在體驗、在發掘水與彩激盪的各種可能。

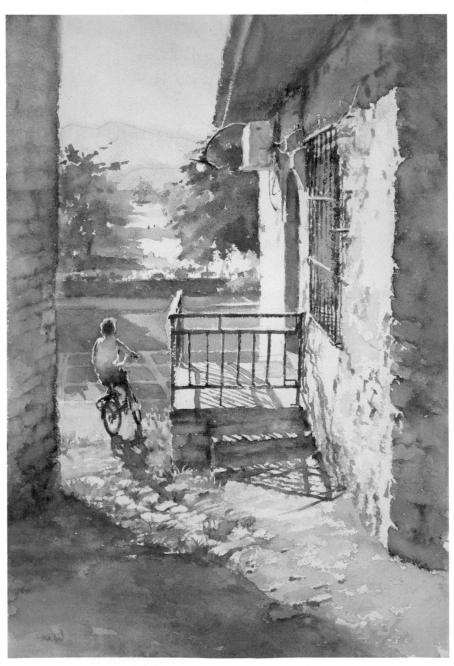

《騎向陽光》
56X38cm　2016

> 筆買了很多，
常用的才幾支
而已。

> 使用的顏料主要為
Winsor&Newton
，MaimeriBlu 及
Mission。

< 試了幾種調色盤顏色的管理方式後，目前傾向於
把顏料都擠出放在這款 50 色的調色盤上，一個
品牌的顏料放一個調色盤。

∨ 畫室一隅

// **資料原稿**

匈牙利首都布達佩斯的國
會大廈,常被譽為多瑙河
畔最明亮的珍珠,莊嚴、
宏偉、瑰麗的哥德式建
築,魅力無分晝夜,每年
吸引大量遊客前往一睹風
采。河面遊船來往穿梭,
倒影上下輝映,隨時隨地
放眼望去,都是浪漫迷人
的畫面。

// ❶

紙張刷水,以藍、橙色相
對比為主,大塊渲染天空
與水面,顏料中加入白
色,使產生大氣層的空氣
感,推遠距離。

// ❷

先畫焦點區的建築,重點
擺在參差錯落、高低變化
的屋頂尖塔,其餘細節模
糊帶過。用色注意冷暖交
替,繪形時而清晰時而含
混。

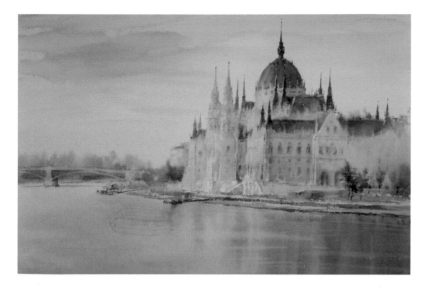

// ❸

遠景樹叢以冷灰藍渲染後再洗出橋墩，近景以暖灰藍渲染出垂直的河面倒影，趁濕洗出幾筆橫向波紋，全景大致鋪陳完成，留意明暗冷暖的交替變化。

// ❹

畫次要的視覺焦點－船，使與建築呼應。近處以較暗的冷藍繪橫向波濤，襯托出建築及河面霞光。畫一些樹增添河岸的細節。

// ❺

畫路燈、行人等，增添點與線的元素。關照整體的明暗節奏，調整色調及深淺層次。

林 麗敏

西元 1960 年出生

現職：
業餘繪畫創作者

| 經歷 |
淡水工商管理學院會計統計畢業
溫莎施德齡製藥公司 助理秘書 8 年
中華亞太水彩藝術協會準會員

| 獲獎 |
2014 第七屆華陽獎佳作

| 展覽 |
2018 新北市北境風華展
2017 奇美博物館台日名家水彩交流展
2016 捷運忠孝復興藝廊阿敏水彩畫個展
2011 市長官邸驚蟄游於藝水彩聯展

《杜鵑》　38X55cm　2013

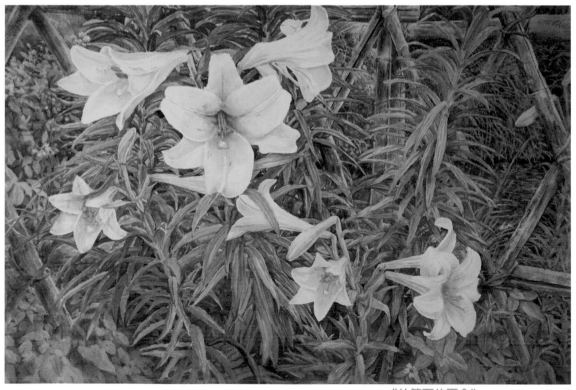

《竹籬下的百合》　38X55cm　2013

水彩名家的問與答

Q1.－－
為什麼選擇作為
一個藝術家，以
水彩創作？

我是一個藝術素人，從小喜歡塗鴉到長大後，仍是以鉛筆素描及石膏像為主，畫室老師認為我太悶，建議我畫些色彩繽紛的東西吧！思考一段時間後，聽人說水彩最難，因此我想若能將最難的學好，其他的媒材就容易入手了。我給自己五年的時間去學習，期限已屆，我更改了時限－是一輩子以後。

Q2.－－
什麼理由，你選
擇你使用的工具
與材料？

理由是輕便及收藏較不佔空間，再者水彩是藉由水的媒介，它能產生很多的變化與意外，這是一種可能是驚喜、也是冒險的樂趣。至於畫筆則以圓筆為主，筆尖較方便勾勒細節。

1　《山城》 55X38 cm　2018
2　《郊山溪流》 55X76 cm　2015

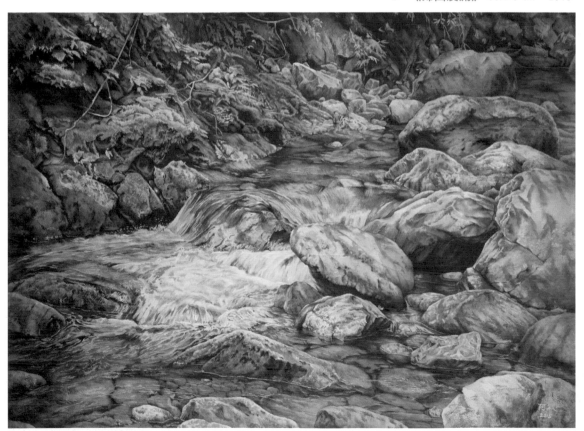

2

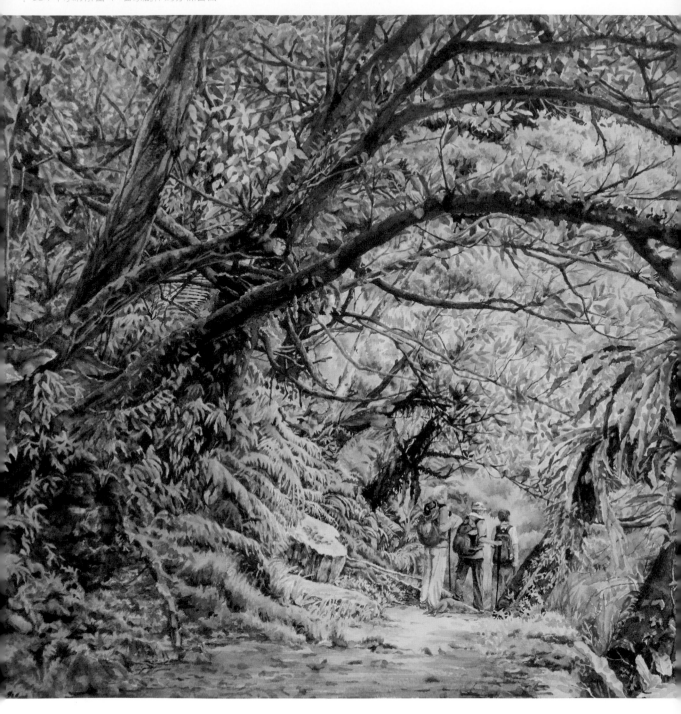

Q3.
透過作品你想説
什麼？

透過作品想和大家分享，從我眼中看見單純的美及生活中簡單的愉悅，路旁的一棵小草，盛開的玫瑰，甚至枯萎的花朵，都是生命中時光流轉的印記。在我們彼此相對的霎那，能觸動我的心弦。我並未想過我的作品是否能感動你，但我會選擇的題材，必是令我心動的。

1　2

Q4.－－
你認為個人作品最大的特色是什麼？

我喜歡也習慣忠實呈現我看見的，因此沉溺於細節、肌理的刻畫，雖然是做苦工，但目前仍甘之如飴。我的作品較多小景的描繪，著重原形的重現，難免流於生硬，或許勤奮累積到 1000 張之後，就能學會行雲流水了。

1

2

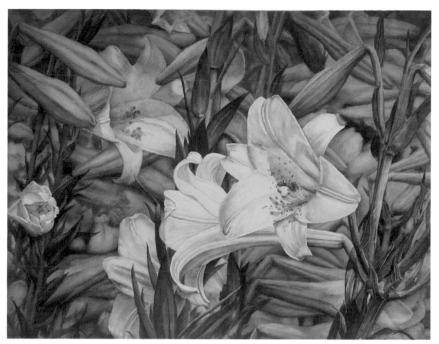

3

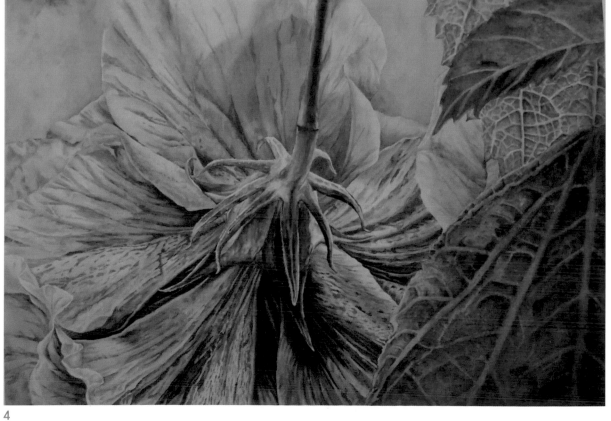

4

**以你的經驗，你會如何
對具有藝術創作憧憬的
年輕人提供建議？**

Q5.－－我想基本功一定要紮實學習，文化的涵養也要時時充實。不管素人亦或科班的藝術從事者，熱情及堅持的毅力也不能少，認知現實，謀事在人成事在天。

**除了創作，你認為人生
最快樂的事是？**

Q6.－－最快樂的事會隨歲月的流轉而不同，目前最快樂的事是身邊的人都健康順心。另一是戶外走走時發現美麗的事物，或在林間用笨相機，好狗運的拍到一隻非常清晰的飛鳥。這些雖是細微的小確幸，但我已很知足了。

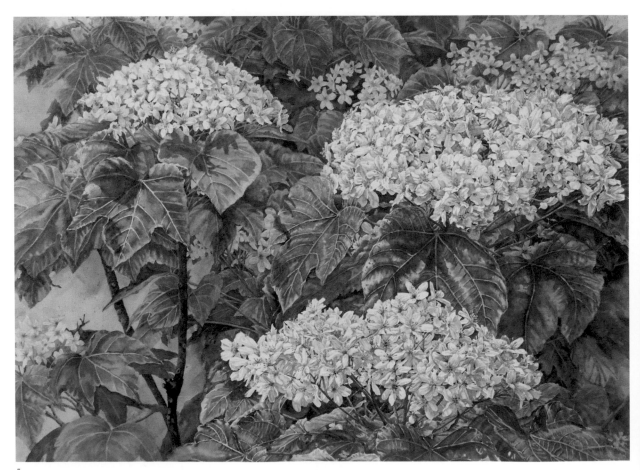

1

Q7.-- 你有自己喜歡的特殊工具材料與方法嗎？

我比較害怕改變，所以目前使用的工具與材料都是開始學習學水彩使用的，順手就固定了，紙張用 Arches 300 克的，顏料則用牛頓專家級，少部分使用好賓的。對於要畫的作品用色較不肯定時，會先做一張色卡，並記錄顏色調配的比例。

Q8.-- 在生活中，你如何找到創作的元素？

我的作品都來自日常所見，並無一定的類型，逛逛郊山，定期追蹤花訊，看看大海、天空，俯仰皆美，順手拍下建檔儲存。或正值花季時就瘋狂的早中晚去連拍了好幾天，不同的天氣、不同的光線，就有不同的風景。這些資料累積儲存在圖庫中。有什麼樣好心情就去尋什麼樣的題材，讓自己永遠充滿期待。

1　《桐花》 55X76 cm　2017
2　《西番蓮》 38X55 cm　2014

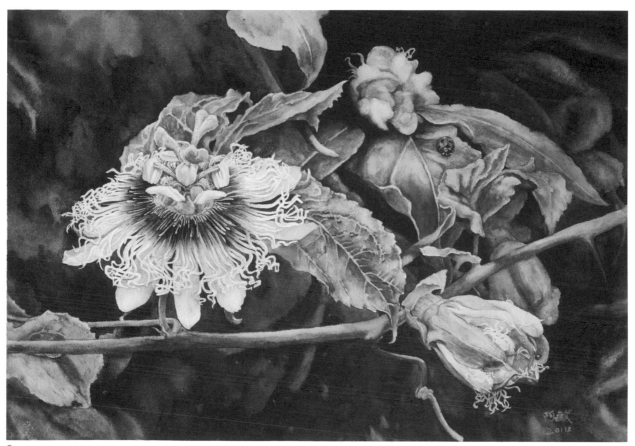

2

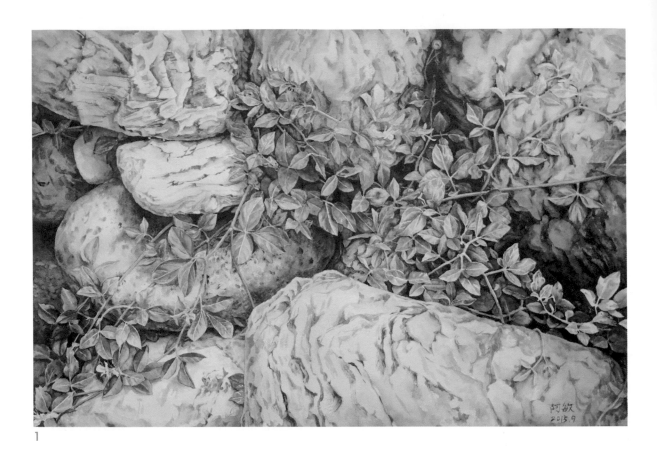

1

1　《石縫中堅韌的爬藤》 38X55 cm　2015
2　《蓮生》 38X55 cm　2016
3　《山坡上的百合 2》 38X55 cm　2017

2

3

《看我嗎？家貓》 38X55cm 2016

Q9.－－
誰是對你有特殊
影響的藝術大
師？為什麼？

曾經想回學校再讀美術科班，所以認真的惡補美術史、材料學、色彩學和相關的教科本。而實際令我印象深的是油畫大師卡拉瓦橋的光影。稍後研讀了沙金及透納的書籍。我並不確定他們是否對我產生影響，但我確信多研讀是知識力量的累積，對於審美的概念也是一種悄悄的、無形的潛移默化。

Q10.－－
在創作的人生歷
程中，你是否曾
經面臨困境，如
何度過？

在水彩的創作過程中，曾讓我痛苦與躊躇的是思考是否要改變我刻畫式的繪畫方式，何時要鬆、如何放？在加入亞太協會之後，十分感激各位老師及前輩的提點與鼓勵，讓我再次深深審視自身。我想我畫得不夠多，尚不成熟，如何度過難關呢？別無他法繼續努力，天道酬勤。聽過一席蔣智南教授的演講對我很受用，畫 100 張的作品基本的技巧大概沒太多問題了，畫 1000 張後，應該可以千山萬水任我行了吧！

> 畫具

∨ 工作桌

// 資料原稿

　　圖片來源是在台大校園農
場陽光輕輕灑在盛開的紫
藤襯著背後斑駁的木柱更
顯得清麗。

// ❶

　　由於我畫圖的速度很慢,
因此習慣先打濕部分的畫
面,再刷上底色,做初步
的處理。

// ❷

　　將右邊另一半畫面,小心
刷水,做底色背景的縫合。

❸

始做畫面焦點紫藤的細節描
，並同時處理明暗調子。

∥❹

將花的細節明暗依序的上色
完成。

∥❺

整理背景光影的變化，木板
紋路的大致交代，並稍微減
弱邊角的明暗對比和彩度，
使焦點更為突出。

鄭 萬福

西元 1961 年出生

現職：
專職水彩藝術創作
中華亞太水彩藝術協會秘書長
新北市現代藝術協會監事
新莊水彩畫會理事

| 經歷 |
國立台灣師範大學畢業
新北市國小藝術與人文教師退休
中華亞太水彩藝術協會會員
新北市現代藝術創作協會、新莊水彩畫會會員

| 獲獎 |
2018「義大利法比亞諾水彩嘉年華會」獲邀展出作品
2017「義大利法比亞諾世界水彩嘉年華會」入選登錄畫冊
2016「台灣世界水彩大賽」入選
2015「第 7 屆五洲華陽獎」入選
2015「彩匯國際」全球百大水彩藝術家聯展 —— 中華亞太水彩藝術協會
　　　10 週年慶展 (台北新光三越信義新天地 A9 九樓、高雄大東文化藝術中心)

| 展覽 |
2018「北境風華」—— 新北意象水彩大展 (新北市政府文化局)
2017「台日水彩畫會交流展」(台南奇美博物館)
2016「2016 台灣世界水彩大賽 暨名家經典展」(國立中正紀念堂)
2012「壯闊交響 2012 水彩大畫」特展 —— 中華亞太水彩藝術協會 (國立中正紀念堂)
2011 建國百年「台灣意象」水彩名家大展 —— 中華亞太水彩藝術協會 (國父紀念館)

水彩名家的問與答 ···

Q1.--
為什麼選擇作為
一個藝術家，以
水彩創作？

15 歲那年 (1976) 考上花蓮師專，就讀期間 5 年的師範教育課程，舉凡勞作、素描、雕塑、書法、水墨、水彩……等，樣樣要學！因此，為了畢業後任教所需職能，卻也奠定了藝術入門的些許基礎。學生時代曾經有過成為畫家的念頭，但因經濟因素作罷。

直到 2001 年在畫展中，看到一幅水彩作品「雅典的典雅」(作者：洪東標)，深受其透亮簡潔的用色和分割形式的魅力所吸引。很巧的是：當時洪老師在新莊社大水彩創作班開課，而我就住新莊！因為這樣的機緣，開始了我的水彩之路。

Q2.--
什麼理由，你選
擇你使用的工具
與材料？

由於喜好大山大水大筆渲染的暢快與水彩特有的水分趣味，所以常因劇情需要用到超大排筆、油漆刷、烤肉刷、大狼毫毛筆、大山馬和大蘭竹毛筆。加上喜歡以重疊法經營主題的光彩，所以我會依照內容：如需表現肌理質感就選用法國亞起士 (Arches) 粗面 300 克手工水彩紙；否則就用英國山度士 (Sauders) 細面 300 克水彩紙。至於顏料，我以透明水彩英國溫莎牛頓 (Winsor& Newton)、台灣奧馬 (Umae) 為主，配合少數他牌單色顏料如：日本豪賓 (Holbein)、法國申內利爾 (Sennelier) 塊狀水彩、Mission 金級水彩，也常憑直覺混合不同廠牌顏料，實驗一下喔！

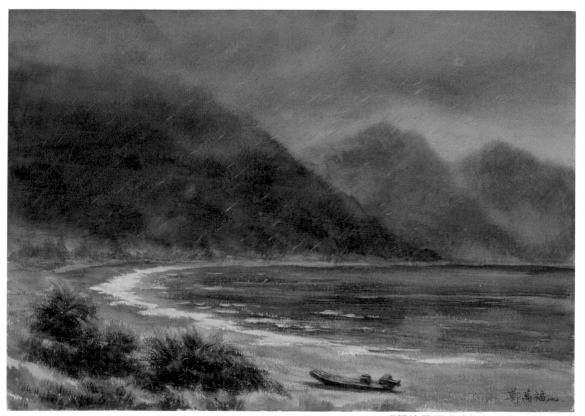

《靜待風雨過後》　36X52cm　2012

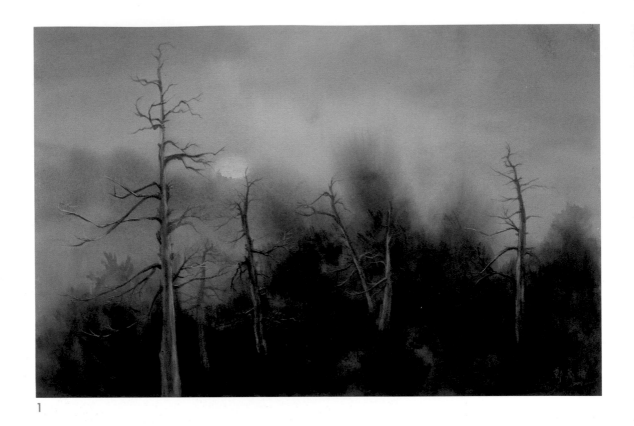

1

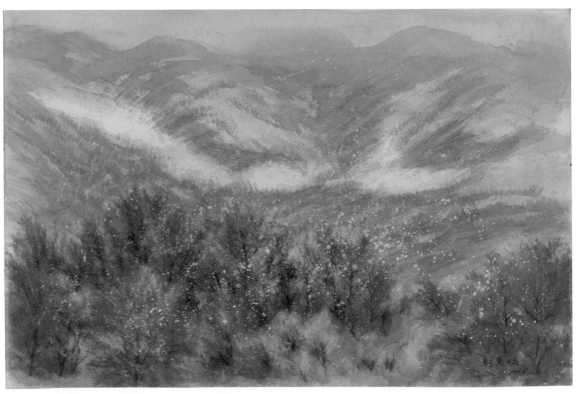

2

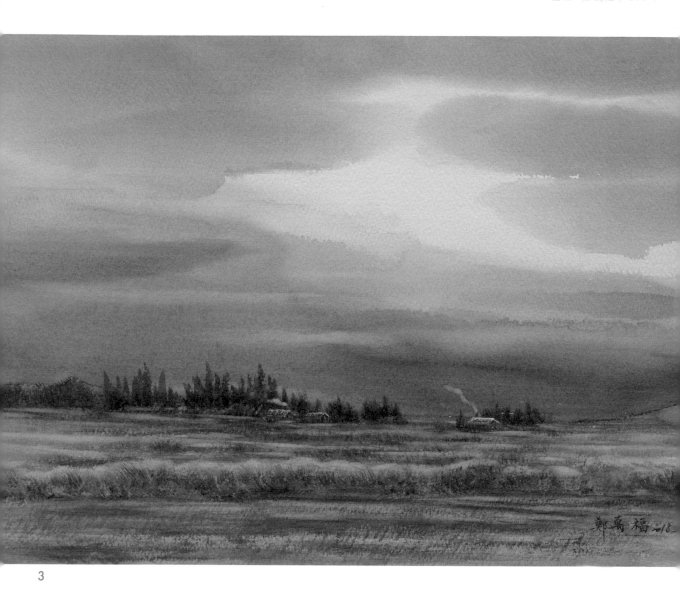

3

Q3. - - 生活中取材！作品內涵大多以台灣的風土民情為主，探討人與環境的關係。常用大面積渲染，營造迷濛浪漫的背景，再配合濕中濕技法，分別經營冷暖色調交錯的整體氣氛，再藉著醒目的光影產生虛實強弱的對比。運用這樣的表現手法，期望表達個人對這塊生養鄉土深厚的疼惜。

你認為個人作品最大的特色是什麼？

Q4. - - 只要不放棄，希望的種子就有機會發芽！只有努力不懈，堅持到最後的人才有機會嘗到收穫的果實！

以你的經驗，你會如何對具有藝術創作憧憬的年輕人提供建議？

1	《樹魂》	38X57 cm	2011
2	《初雪》	38X57 cm	2018
3	《天地悠悠》	29X38 cm	2018

1

1 　《南風又輕輕吹起》　38X57 cm　　2011
2 　《秋上山頭》　57X38 cm　　2011

Q5.－－
除了創作，你認
為人生最快樂的
事是？

旅行：以天地當調色盤，師法大自然增長色彩廣度。自由行：接觸不同國度，了解不同社會文化的特色，深化自己的文化底蘊深度。欣賞佳作：增廣見聞，不斷開發自己的取材，豐富創作的內涵。親近大師：吸收前輩的創作養分，提升自己的眼界與高度！

因此，以一顆溫暖的心，來一趟 20、30 天的旅行，不僅能轉換心境也能開拓眼界。而且領受蒼天大地的無私，體會不同生活方式人們的智慧，理解不同社會文化背景的信念。所以除了創作，當一個時空遊子是我最快樂的事！

2

Q6.－－
你認為應該如何展現
21 世紀台灣水彩的
面貌？

1. 邁向國際化：舉辦世界水彩大賽、邀請知名國際水彩畫家來台參加國內水彩畫展，並辦理創作心得分享和講座，提供觀摩進修機會。另外，也鼓勵台灣畫家參加外國舉辦的水彩比賽、展覽和研討會等交流活動，增加台灣水彩藝術的能見度！

2. 厚實水彩藝術論述的基礎，奠定學術的地位與研究的價值：有系統、有主題的探討台灣水彩藝術的面貌、現況與未來的可能。台灣水彩畫家不應只有孤軍奮鬥，須凝聚共識同舟共濟。

1

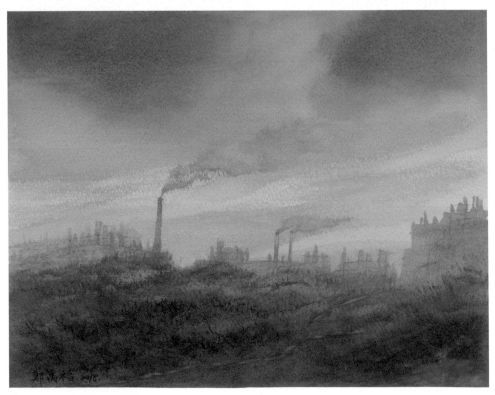

2

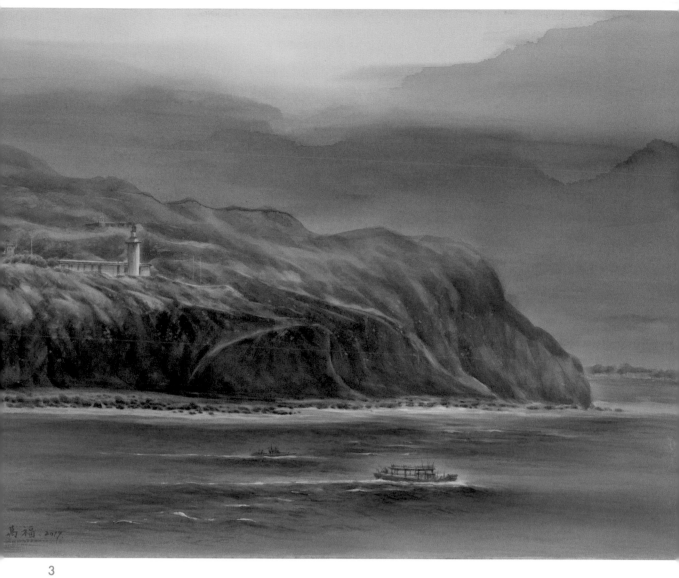

3

1

Q7. - -
你有自己喜歡的
特殊工具材料與
方法嗎？

我常用超大排筆和斜口刷，表現大面積渲染的自然流暢。也常用扇形筆鋪陳平遠的背景，這樣能夠用統一又有變化的筆調表現中距離的景物。另外，也常用美工製圖的長毛細筆整理主題細節。顏料的部分：除了溫莎牛頓、奧瑪之外，會選擇少數豪賓粉色系與 mission 藍黃色系，混合不同品牌調出來用，聯合國啦！

1　《時光的長河》38X57 cm　　2018
2　《飛黃騰達 (金門)》　57X78 cm　　2015

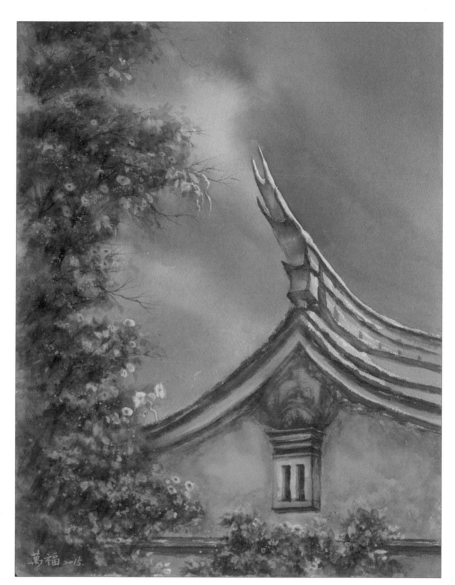

2

Q8.－－
在生活中，你如何
找到創作的元素？

由於生長於花蓮，從小習慣藍天白雲、青山綠水，因此特別熱愛河海山林。對於大自然有一份濃厚的感情與疼惜，所以作品多以台灣鄉土人文風景為主。喜歡旅行，幾乎走遍台灣本島與離島各地，在每一幅作品背後都敘述著一段自然與生活的體驗。

「藝術即生活，生活即藝術。」我喜歡將觀察到的人、事、物和自己的想法融入作品，也隨機探討人與人、人與自然的關係。目前努力學習，適當運用水彩特有的水分趣味，配合濃淡乾濕、明暗對比、鬆緊輕重、虛實強弱的節奏與韻律，希望走出屬於自己的風格。

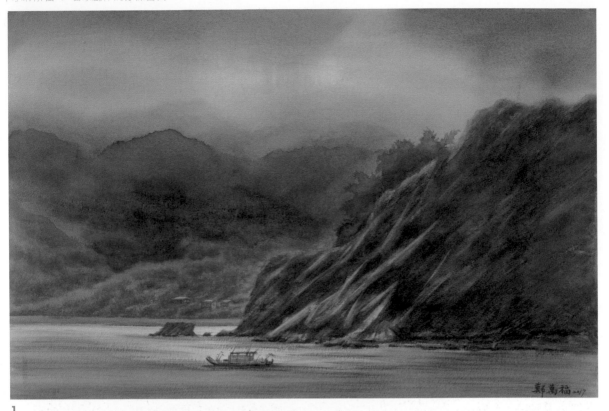

1

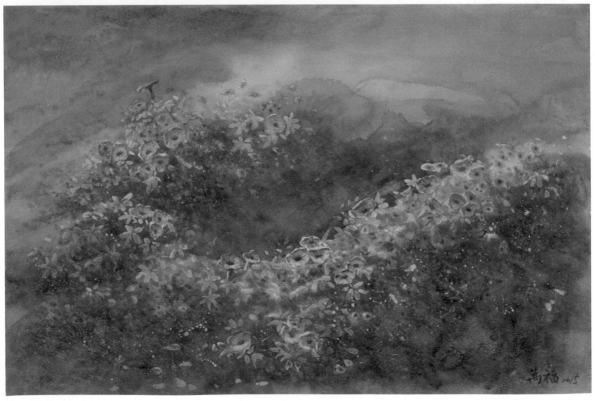

2

1 《海上望故鄉 28- 山與海之間》 38.5X57 cm 2017
2 《野地的召喚 (澎湖)》 38X57 cm 2015
3 《海上望故鄉 21-- 光明在望 (墾丁)》 57X78 cm 2017
4 《想念的季節》 38X57 cm 2012

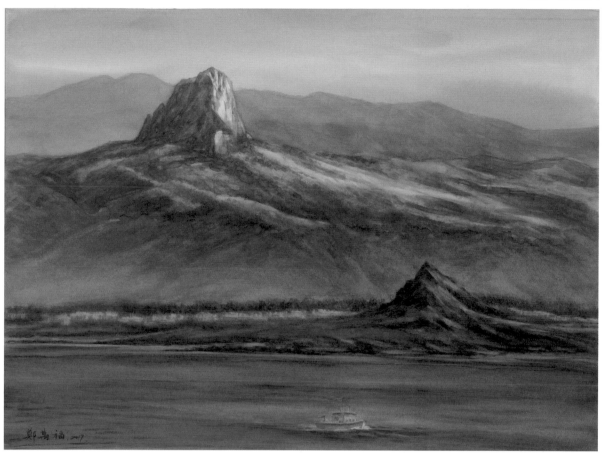

3

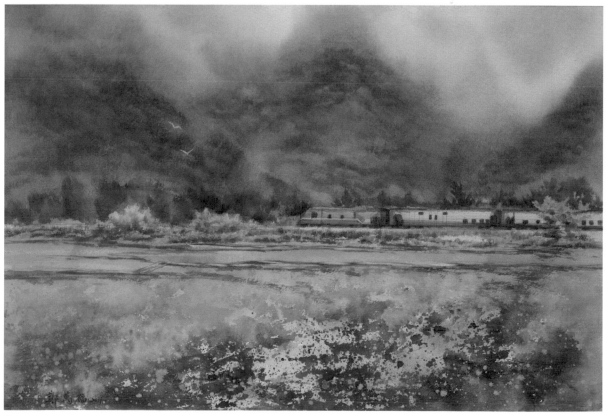

4

Q9.
誰是對你有特殊影響的
藝術大師？為什麼？

在新莊社大遇到洪東標老師後，開始水彩之路約有 18 年了。希望自己也能從內在對自然鄉土的情感出發，以水彩熱情表達對生長土地的深情。所以，對於英國浪漫主義水彩畫家威廉透納 (William Turner)、美國水彩畫家克勞德克隆尼 (Claud Croney)、「海洋的歌頌者」溫斯羅‧荷馬 (Winslow Homer) 的作品也非常喜歡；而寫實派與印象派之父愛德華‧馬內 (Edouard Manet) 明亮鮮豔，光與色的表現與梵谷 (Vincent van Gogh) 濃烈色彩的情感也印象深刻。

Q10.
在創作的人生歷程中，
你是否曾經面臨困境，
如何度過？

水彩易學難精，困境在所難免！我要感謝太太素宜的支持與鼓勵，上山下海不離不棄，天涯同行。也要謝謝新北市現代藝術創作協會與新莊水彩畫會的畫友們，一路走來給我的關照與鼓勵。

在中華亞太水彩藝術協會這個溫馨的大家庭裡，有夥伴之間的鼓勵、有創作心得分享、更有名師盡心指導，不分彼此互相扶持。這是一個讓自己成長茁壯的好園地，遇到困境時可以請教前輩們，這樣不僅能排難解惑，更有可能遇到心靈導師喔！水彩創作已成為我生活的一部分了，謝謝水彩豐富了我的人生。

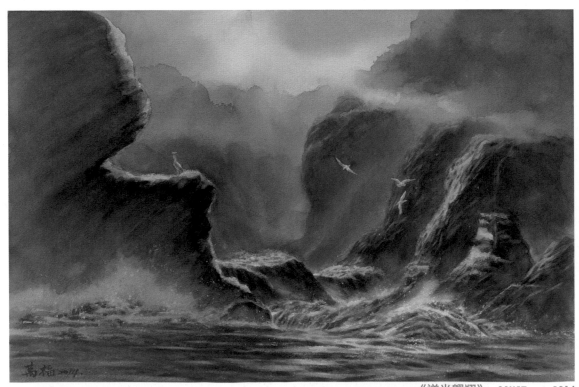

《逆光翱翔》 38X57 cm 2014

∨ 常用顏料

> 特殊工具
∨ 常用工具

畫室一隅

// 資料原稿

2015/08/31 那天下午
17:00 坐船行經花蓮磯崎
附近的 「花東海岸公路
外海」，迷濛的天空、
浪漫的山巒層疊與幽幽
的海水，襯托出山與海
之間的微弱光影，隱約
聽到故鄉的呼喚！

// ❶

鉛筆構圖定稿後，以大
排筆刷上水分並開始用
檸檬黃、黃赭、紅赭
色、天藍、鮮藍、群青、
紫紅鋪陳天空與海水底
色。約 3 分乾時，用稍
濃顏料調色繼續加強天
與海的色調！等約 6 分
乾時，用扇形筆、大蘭
竹筆開始用濕中濕技法
畫上遠近山巒的色層，
等候完全乾燥。

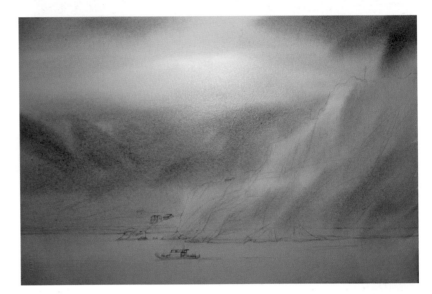

// ❷

開始用中小型排筆、大
型尖頭水彩筆，做出畫
面中明暗的塊面。順勢
用寒暖色調明確區分主
題焦點與次要背景不同
區塊位置。遠山也連帶
敷上淺藍綠底色，然後
等待完全乾燥。

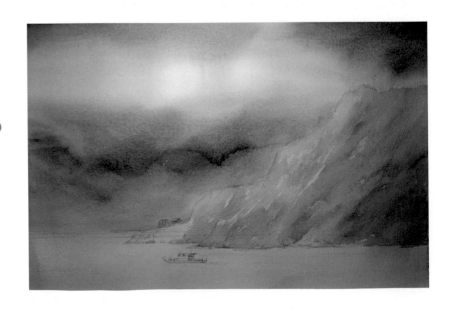

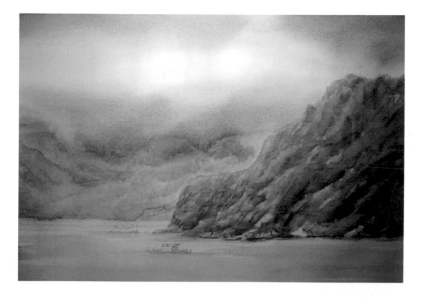

// ❸

用中型尖頭水彩筆、蘭竹筆，以黃赭、黃綠、胡克綠、翠綠等，調出暖色調的綠，畫受光面的山林。再用石綠、深綠、天藍、群青、藍紫色，調出冷色調的綠色，明確畫出山林的暗面。

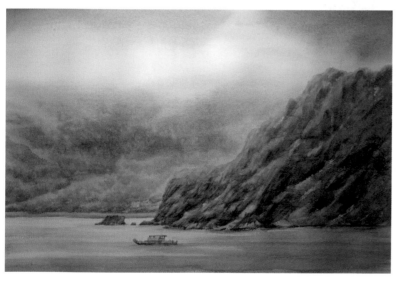

// ❹

進一步刻意經營近、中、遠的山林層次！近景的山是焦點所在，所以明暗對比最大，尤其山林夾雜的岩層也應該有明暗、虛實、強弱的表現。海水的深、淺、明、暗逐漸加強，特別設計加入航行的膠筏，就像心情一樣，離故鄉越來越近。

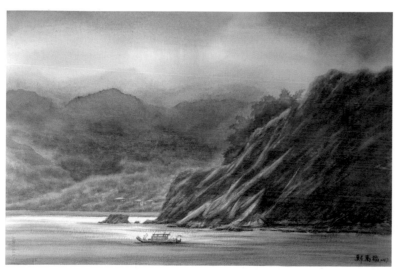

// ❺

最後整理階段 —— 遠山分出層次並加上過渡樹叢、洗出海邊房子，畫出膠筏細節。 再用小扇形筆、水彩筆快速刷出海水波光。完成作品！

林　仁山

西元 1965 年出生

現職：
台灣國際水彩畫協會理事長
中華民國油畫學會秘書長

| 經歷 |
國立台灣藝術大學藝術造形研究所
台東縣政府文化局典藏作品
宜蘭縣政府文化局典藏作品
台陽美術協會典藏作品
高雄市英國領事館典藏作品

| 獲獎 |
台陽美展金牌獎
全國油畫銀牌獎
花蓮美展洄瀾獎
聯邦印象大賽首獎
大墩美展大墩獎

| 展覽 |
2007~2017 台陽美展
2007~2017 全國油畫展
2006~2017 台灣國際水彩畫協會聯展
2006~2017 台灣水彩畫協會聯展
2013~2014 台北新藝術博覽會

水彩名家的問與答 ···

Q1.--
為什麼選擇作為
一個藝術家，以
水彩創作？

水彩具透明、輕快、流暢、偶然性...等特性，對我而言極具魅力。另一方面也因我略帶隨性的性格，水彩的特質能讓我直接揮灑表現情感。尤其是遊走於寫意略帶抽象趣味的風格，一直是我水彩創作的主軸。隨著時代演進，新科技與新觀念的挹注，水彩技法的表現形式與風格也漸趨多元豐富，不再拘泥於單一表現方式。因此偶而也會嘗試將複合媒材與水彩結合，讓創作有更加自由、即興活潑的展現。

Q2.--
透過作品你想說
什麼？

在創作的過程中，自我情感的抒發以及創作結束後能否引起觀賞者的共鳴，是我所關注的。雖說藝術的表達因人而異，但我偏好美好事物的分享。一趟旅行的心得、一瞬間動人的景象，都是我所想捕捉、記錄與表現的。期待能透過作品與觀賞者達到充分交流，捕捉到我在畫面上想傳達的訊息。

Q3.--
你認為個人作品
最大的特色是
什麼？

寫意略帶主觀的色彩，具有抽象的趣味性，是我作品的最大特色。面對創作對象時，我不會照單全收，喜歡加入一些自我的情感想像空間，如創作新穎有趣的主題、奇特具創意的構圖、活潑大膽的色彩表現、及隨心所欲的筆觸效果。讓畫面更符合個人內在感受，以及美學元素的要求。

《聖堂之旅》 79X109cm 2006

1

2

Q4.－－用美的眼光去欣賞生活周遭的事物，這是我在每一次創作時，期待能
你期望你的作品
能對社會產生何
種影響？
經由作品傳達出的想法。如何讓繪畫的視覺美延伸至內在心靈的深處
悸動，是我個人在創作過程中一直關注的思想主軸。一張成功的作品
應當能令人產生某種美好記憶的喚醒。

Q5.－－家庭的和諧，帶給我無盡的原動力。家人的共同生活經歷與成長記
以你的經驗，你
會如何對具有藝
術創作憧憬的年
輕人提供建議？
憶，即是我堅持藝術創作之路最大的後盾。而獲得親人的認同，更勝
於外在的讚美。慶幸自己在藝術之路，一直有家人的陪伴與鼓勵，也
感謝家人能體諒這份看似浪漫又驚奇不斷的工作。

1　《神聖的奇幻》　109X79 cm　2016
2　《西塘夜色》　54.5X79 cm　2016

1

1　《威尼斯水巷》　27.2X39.5 cm　2018
2　《休憩》　27.2X39.5 cm　2017
3　《池上煙雨》　39.5X54.5 cm　2016

Q6.－－

你認為應該如何
展現 21 世紀台
灣水彩的面貌？

要如何呈現 21 世紀台灣水彩的新風貌 ？ 我認為面對科技發達、快速連結且多元多變的世代，必須要用更加寬廣的心去包容任何一種水彩表現的可能，無論在觀念、形式或技法皆然，才能納百川於藝術之海。而藝術家本身須多關注自身的母體文化，發覺及保留傳統優質的部分，吸收世界其他國家藝術之精華，結合時代的脈動，以期創造出嶄新而符合現代調性的水彩畫風貌。

2

3

1

2

1　《聖馬可之夜》　79X109 cm　2008
2　《秋韻》　27.2X39.5 cm　2018
3　《聖家堂》　109X79 cm　2008

3

1

1　《午後陽光》　39.5X54.5 cm　2012
2　《台北 101 夜色》　109X79 cm　2018

Q7.－－ 水彩工具的使用，偏向方型筆（包含大排筆）。方筆的使用易形成明

你有自己喜歡的　確的造型和肯定的筆觸。而排筆的使用，則令人有一種暢快淋漓、一

特殊工具或材料　氣呵成的氣勢與流暢感。基本上我對於工具的看法是，能掌握的、使

與方法嗎？　用順手的就是好工具，畢竟繪畫工具的使用主要在於輔助理念的表
達。偶爾我也會嘗試不熟悉的工具，以獲得新的創作經驗，也為下一
次創作儲備新感覺。

Q8.－－ 有趣的造型、變化的光影、以及動人的色彩都是我喜歡的創作元素。

在生活中，你如　在生活中如有其中一項出現，即能引起我的注意與興趣。如一座有獨

何找到創作的　特造型的建物、灑滿陽光與投影變化的牆面、烈日下的一把陽傘，或

元素？　是落日將盡的天空、變幻多姿雲彩。我會隨時保持好奇的心情，去接
收每一幕來自外界的景象，只要能觸動一點感覺，就可能成為我創作
的元素。

2

1

2

Q9.－－ 約翰˙辛格˙沙金 (John Singer Sargent 1856~1925) 是我所嚮往的

誰是對你有特殊 藝術大師，他不僅是以油畫肖像著名，更是一位水彩大師。在那充滿
影響的藝術大 灑脫、即興的筆觸、有趣視角的構圖中，對於瞬間光影的捕捉、一氣
師？為什麼？ 呵成的暢快感，呈現一幅又一幅極具生活氣息的水彩佳作，都深深的
吸引著我陶醉其中。而他以水彩及油畫的傑出表現，也鼓勵了我朝多
元素材研究的動力。他勤奮的創作和對每幅作品的自我追求精神，深
植我心！

Q10.－－ 在漫長的創作過程中，不免會面臨創作的困境，有時在處理畫面時，

在創作的人生歷 無法隨心所欲達到自我設定的要求，或暫時無法解決當下的困擾。我
程中，你是否曾 會選擇暫時放下手邊的創作，讓自己放空。選擇一場小旅行，或是獨
經面臨困境，如 處一下，看看閒書、聽聽音樂。利用時空、情境的轉換來調整自己的
何度過？ 心境，直到思緒沉澱之後，再回頭解決處理膠著的部分。

1 《布拉格之夜》 79X109 cm 2009
2 《水鄉風情》 54.5X79 cm 2014
3 《夜市人生》 79X109 cm 2012

《水上市場》 39.5X54.5cm 2015

《古城遺跡》 39.5X54.5cm 2015

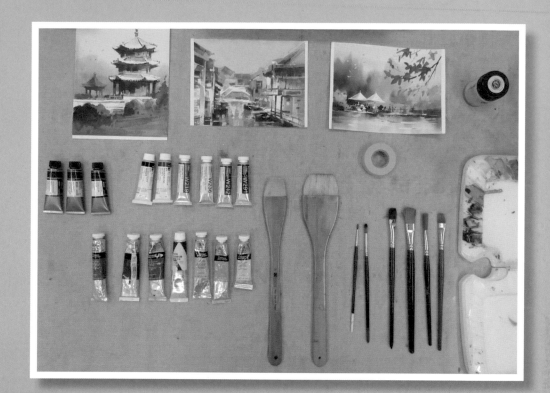

> 常用畫具

∨ 工作室一隅

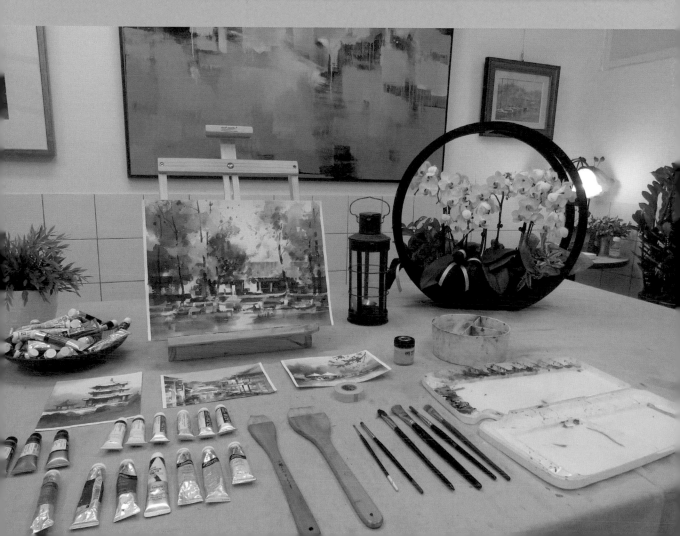

// 單色畫

先製作一張單色畫，有助於了解大空間的關係。

// ❶

用 2B 鉛筆簡單勾勒出整體造型，無需太多細節，但房子或船隻等透視要正確的表現出來。

// ❷

整體上水底，趁顏色未乾時用 2 吋排筆上色。暖色系先上，寒色系後上，可保持色彩的乾淨。

// ❸

待畫面半乾時即可再加
上明暗、層次。但要保
持大塊整體的色彩、空
間之關係,保留一些水
彩的偶然、隨意效果之
趣味性。

// ❹

開始調整造型、光影、
空間、色彩之間的協調
性。層次描繪細節,可
從重點部份先做,已達
實虛之效果。

// ❺

具體的刻畫焦點
主題。隨時整理
畫面大空間、結
構之比較。大場
景、印象的氣氛
的營造,只要效
果達到就好,無
須筆筆到位,才
能保留一些想像
空間,更添有藝
術性。

ARTIST

張 宏彬

西元 1967 年出生

現職：
私立復興商工專任教師
國立台灣圖書館終身學習研習班社團指導老師
中華亞太水彩藝術協會準會員

| 經歷 |
國立台灣師範大學美術系研究所畢業
著作繪畫基礎（一）（二）全冊（全華出版社）

| 獲獎 |
2017 「遠雄晴空樹」寫生比賽大專社會組第一名
2017 「水滴漫步，筆繪桃園」繪畫比賽大專社會組第二名
2018 第 43 屆光華杯寫生比賽大專社會組金獅獎
2018 新北市美展水彩類第二名
2018 法國水彩雜誌 "The art magazine for watercolourists" 所舉辦之 Readers'
 competition 獲得 1st prize
2018 「彩筆畫媽祖」水彩比賽大專社會組優選
2019 「回憶過往」作品榮獲祕魯國際水彩藝術節參展

| 展覽 |
2010「浮光掠影」張宏彬個展，淡水藝文中心
2014「生命的刻度」張宏彬個展，金車文藝中心
2016「尋芳 客」張宏彬個展，堤香義大利餐廳
2017「風景定格」張宏彬個展，吉林藝廊
2017「城市系列」張宏彬個展，Woooo 4 mini boven
2018「山靜日長」張宏彬 2018 個展，大璞人文藝術咖啡
2018「橋與協奏曲」張宏彬水彩小品展，堤香義大利餐廳

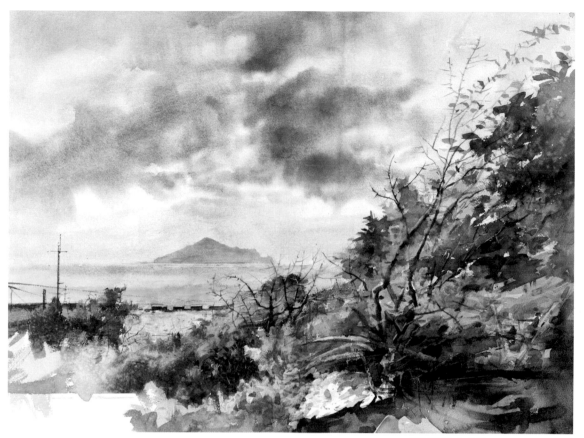

《遠眺龜山島》 54X79cm 2017

水彩名家的問與答 ..

Q1.-- 為什麼選擇作為一個藝術家，以水彩創作？

高中時期就開始接觸水彩藝術，所以很有親切感，也深受一般民眾所喜愛，由於水彩的顯色性高，攜帶及使用方便，很容易表現輕快自在的效果，無論何時何地都可以實現我發想的最佳工具，因此也就成為我目前創作的主要媒材。

Q2.-- 什麼理由，你選擇你使用的工具與材料？

「工欲善其事，必先利其器。」了解各種工具及材料的特質可以讓我在創作上所達到預期的效果，舉例來說，顏料部分我選擇以品質穩定的 Winsor & Newton、Holbein、Mission and Daniel Smith 等專家級顏料，紙張部分，我會根據題材來選擇紙張，熱壓紙張雖然顏料附著力較差，但是比較容易修改，冷壓紙則可以表現粗糙的效果，各有各的特質，除了傳統水彩紙外，我還會特別選擇 Velin BFK Rives 版畫紙，因為它具有更光滑的表面和更細的紋理，便於修改，所以非常好用。畫筆部分，我會使用大尺寸的排刷來上底色，並配合噴水器來調整物體的邊緣，細節則以圓筆處理，透過不同的筆型，讓畫面上的筆觸活潑許多，總之，透過不斷的嘗試與思考，才能找出自己最合適的表現形式。

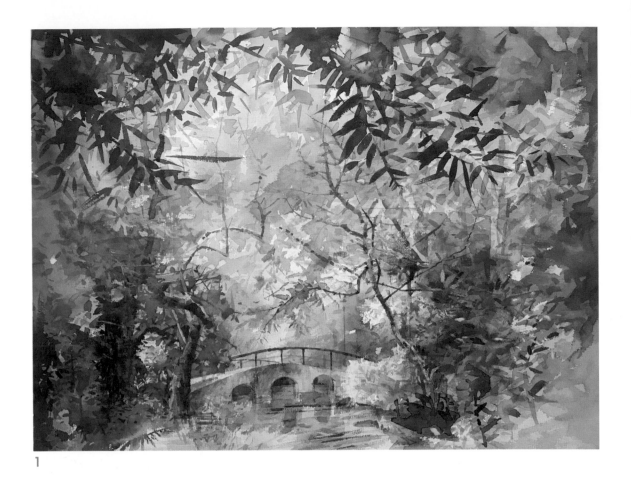

1

2

1　《靜謐》 46X61 cm　2018
2　《山勢，等待揚起》 35X85 cm　2018
3　《光陰如詩》 47X76 cm　2012

3

Q3.－－
**透過作品你想說
什麼？**

人逐漸遠離自然，漠視自然，需要它時，反而需要長途遠征，才能一窺自然的面貌，從人與自然的關係，探討風景畫的演變，一方面使人警覺到自然不在，一方面也使人認識到，不論藝術創作的目的為何，藝術品都不自覺的反映了人類的思想，以及生活態度，因為如此，每當在面對山川自然時，特別有感觸，山水讓人敬重，原因在於大自然的累積及粹煉，非一日二日能完成，在面對它時，不由自主的會燃起敬畏之心。反觀人為現象非常刻意做作，兩者相較，才發覺到一切隨

1 2

1 《回憶過往》 53X74 cm 2018
2 《歲月流逝》 56X76 cm 2013

緣的自在，才是真性情，人身處森羅萬象之中，處處自在，但並不是
否定世間所有的一切現象，事實上，它是住於世間而不受世間的現象
所困擾、束縛，能從容自在，這才是快樂地活著。所以此次創作的範
圍，我以台灣自然土地為媒介，其實它更包含著一股對文明後遺症的
抵抗力量，畫面中藉由大量的綠意入侵，來印證我的想法，讓心情終
究回歸到最原始的感動，並讓自我有著深刻的體悟與反省。

1

| 1　《雲霧繚繞》　56X76 cm　2018
| 2　《欣欣向榮》　31X41 cm　2018
| 3　《一路相伴》　36X56 cm　2018

Q4.
你認為個人作品
最大的特色是
什麼？

我的作品的特色為以寫生為基礎，延伸出對風景的觀察心得，這是客觀上的認知結果，再運用具象的手法來表現直觀的感受。綠色調在這次創作中所扮演的重要角色，正因綠色是大地的色彩，希望藉此引申人生境界的永恆性，藉此印證生命裡色身與精神的相互交替，唯有看盡一切繁華，才能真正放下所謂的自我，外界的形形色色都是虛幻，此觀點是我在繪畫中一個很重要的精神指標，也是憑藉的依靠。透過這樣的描寫與情感的傳遞，有時細膩，有時灑脫，隨性中又帶有自我的律動，其目標就是能夠做到「筆隨意走」的境界，那是要花多少時間的修鍊才能達成啊！

2

3

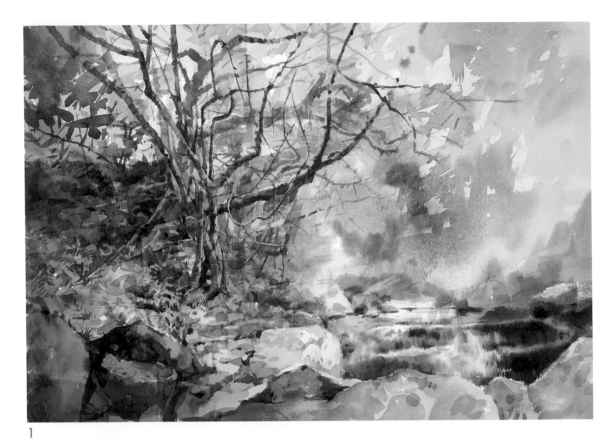

1

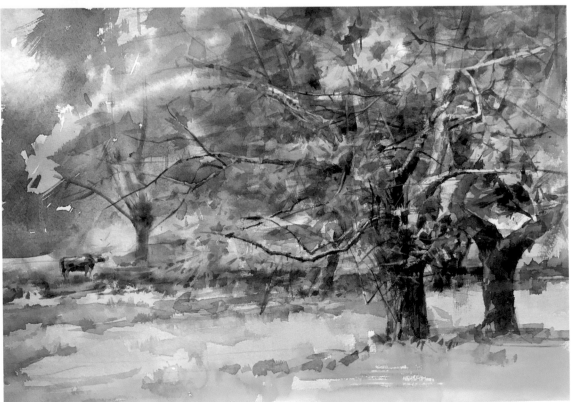

2

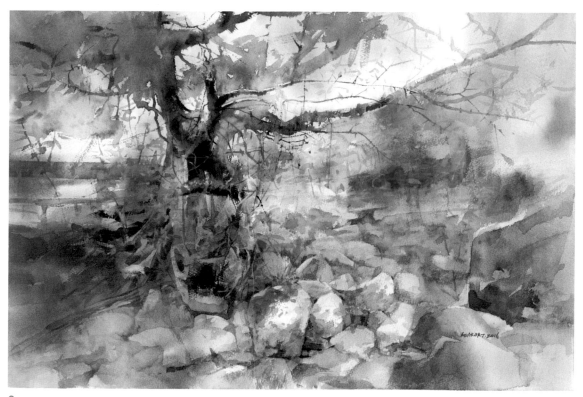

3

Q5.
你期望你的作品能對社會產生何種影響？

‑‑一件好的作品可以讓人得到心靈上的解放，讓觀賞者能夠有如身歷其境，我常說，若是你的作品會讓人想進入畫中世界，那一定是好作品，而辦展覽是藝術家一個很重要的舞台，唯有透過展出才能夠與民眾作為雙向溝通的橋樑。

Q6.
以你的經驗，你會如何對具有藝術創作憧憬的年輕人提供建議？

‑‑持續創作，因為透過每天不斷的練習，一定會有明顯的進步。但也別忘了要充實理論的建構，那是讓作品更具內涵的方式之一。因為年輕人學習吸收力強，建議多參考不同風格的畫風，才不會侷限在某種藝術形式之中，此外，要以謙卑的心情廣納別人對作品的批評與建議，以作為調整未來創作方向的參考。

Q7.
除了創作，你認為人生最快樂的事是？

‑‑旅行，是一種增廣見聞，豐富生命的方式，「行萬里路，勝讀萬卷書」就是說明了親身經歷及深刻體驗的重要性，透過旅行，你將具備了挑戰困難的勇氣及能力，如果能夠運用到繪畫創作上，那就可以迎刃而解了。

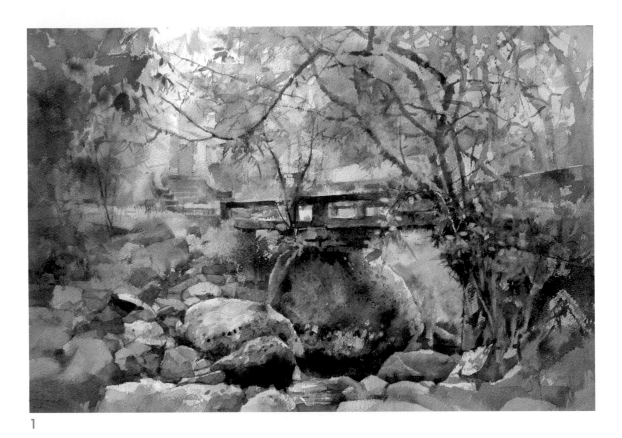

1

2

3

1　《三板橋》 27X56 cm　2017
2　《潮音》 38X53 cm　2017
3　《漫步山林間》 27X56 cm　2017

Q8.－－現在的水彩作品已經不再單一侷限某種媒材，無論是從基底材料，或
你認為應該如何
展現 21 世紀台
灣水彩的面貌？

是上色工具等，都應該深入了解每一件材料的特性，以尋求更多的可
能。而題材上，藝術家應該更能駕馭客觀題材的選擇性，自己取捨，
無論是就地寫生，或是資料組合都決定於藝術家心中。技巧部分，具
象寫實的細膩之美，或是抽象揮灑的豪邁，都有各自的支持者，藝術
可貴就是包容各種風格，百花齊放。

《浮光掠影》　42.5X50cm　2018

Q9.－－
你有自己喜歡的
特殊工具材料與
方法嗎？

除了畫筆傳統描寫之外，我也喜歡追求畫面上的偶發效果，舉例來說，用保鮮膜壓印畫面，產生類似斑駁的效果，若是要表現粗糙的效果，可以在紙上以GESSO或是塑型劑（MODELING PASTE）處理等，此外，運用酒精噴灑與水份噴灑的差異性來製造特殊的紋路。有時候創作過程中甚至於會用大量清水沖洗局部畫面，可以簡化一些贅筆，也產生了類似印刷感的效果。Watercolor Grounds 也是一種很特別的媒介物，它可以在紙張以外的材質上先行處理後，再畫出類似水彩的效果。

Q10.－－
數位時代的衝
擊，你的應變方
式為何？

儘管手繪創作未來將會越來越珍貴，但是數位媒體可以輔助我在創作上的需求，所以學習幾套專業的軟體（Photoshop, Illustrator）是必要的，例如：資料合成，色調調整等，手機上也有許多編輯資料的APP，提供我在不同場合中的即時所見，非常方便。

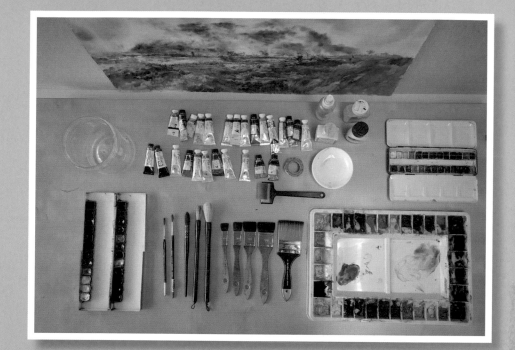

> 常用畫具

⌄ 工作室一隅

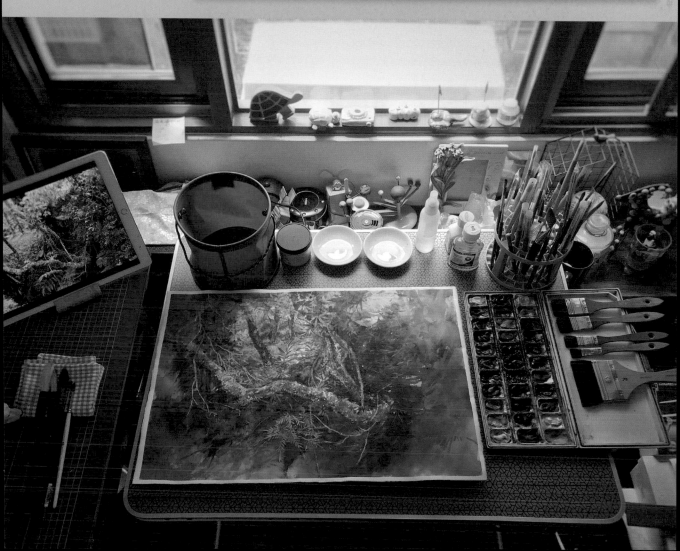

// ❶

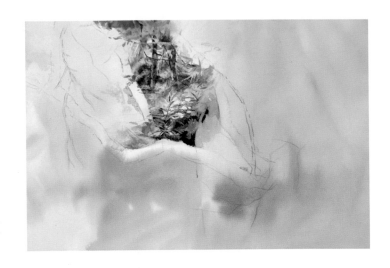

整張畫面先以淺鎘綠、樹
綠與鈷藍上一層底色，然
後從遠處開始處理。

在細節描寫（樹枝、葉子）
之前，我會塗上留白膠，
以保持亮面位置，但是我
也會用直接縫合法的方式
留白，以及少數的不透明
技法，這樣才不會單一技
法而太僵化。

// ❷

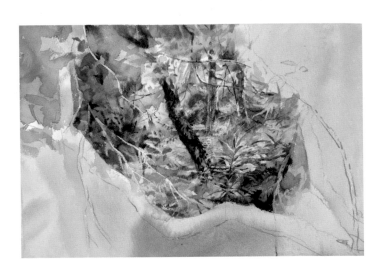

在處理樹叢時要注意虛實
（例如在濕潤的紙張做混
色，以快速的筆觸做飛白
的效果），切勿處處清楚，
以免看不到重點。

用小筆勾勒出樹枝的線
條，並運用背景的明暗來
襯托樹枝的亮面，才會有
立體感。

// ❸

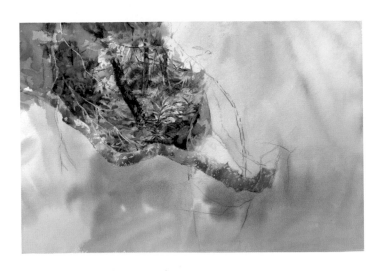

接著開始處理中間主題的
樹木部分，整個樹幹切勿
色調類似，並著重它的細
節與質感。

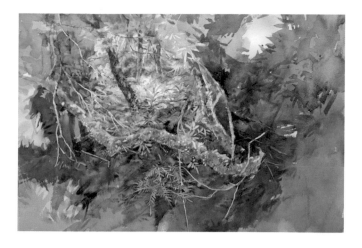

// ❹

畫面四周的部分以大筆
觸處理,以作為主題細
膩的區隔。

// ❺

主題部分並以黃赭、鮮
紫點綴。部分地方我會
以重疊技法調整色調,
讓畫面更和諧。

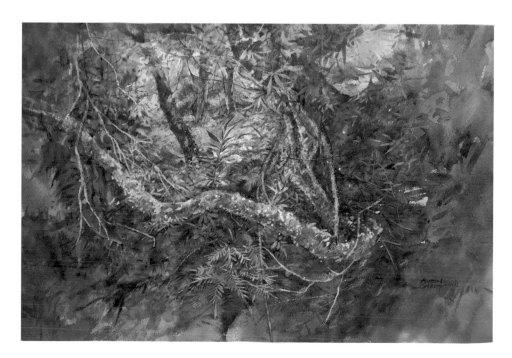

// ❻

加強細節的
部分,即宣
告完成。

鄭 吉村

西元 1969 年出生

現職：
藝術工作者

| 經歷 |
長榮大學美術學系碩士
吉垚空間設計負責人
鄭吉村美術教室
長榮大學美術系講師
2002 第十六屆南瀛獎台南文化中心典藏
2018 藝起圓夢水彩策展人

| 獲獎 |
2002 第七屆大墩美展入選
2002 第十六屆南瀛獎
2002 第十六屆全國美展佳作
2006 第六十屆全省美展佳作
2018 東京都美術館 . 第 19 回國際書畫交流展（銀獎）

| 展覽 |
2015 上海虹橋當代美術館交流展
2017 Incheon Global Art Exhibition(韓國)
2018 Asia Network Beyond Design（德國）
2018 東京都美術館 . 第 19 回國際書畫交流展
2018 廈門藝術博覽會（中國）
2018 深圳藝術博覽會（中國）

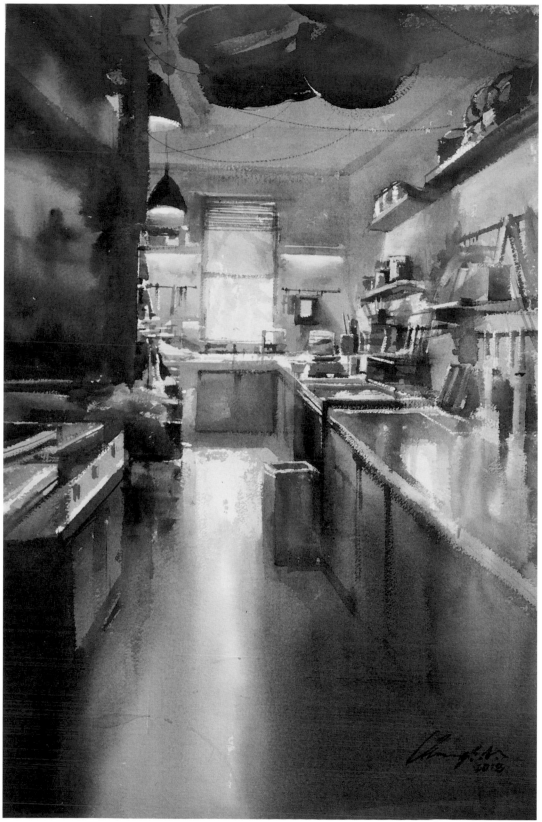

《廚房》　54X39cm　2018

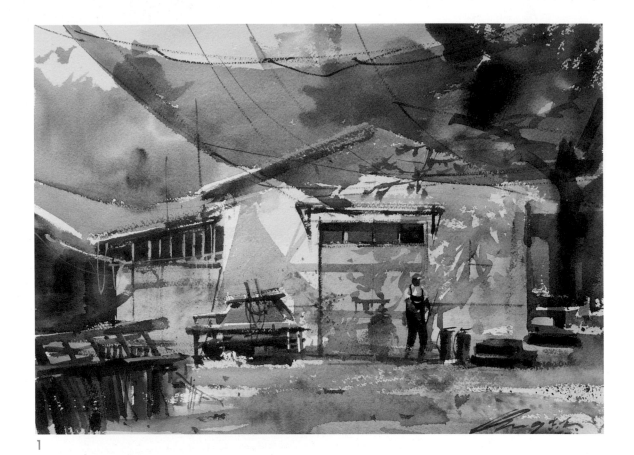

1

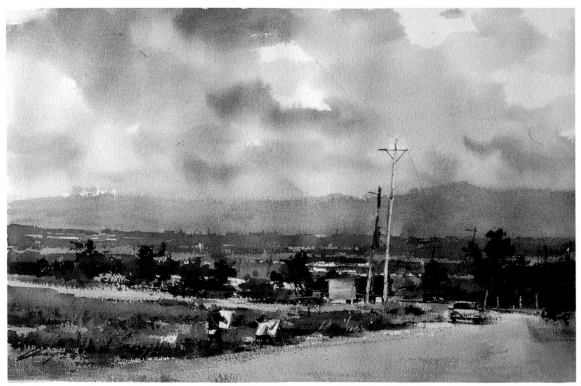

2

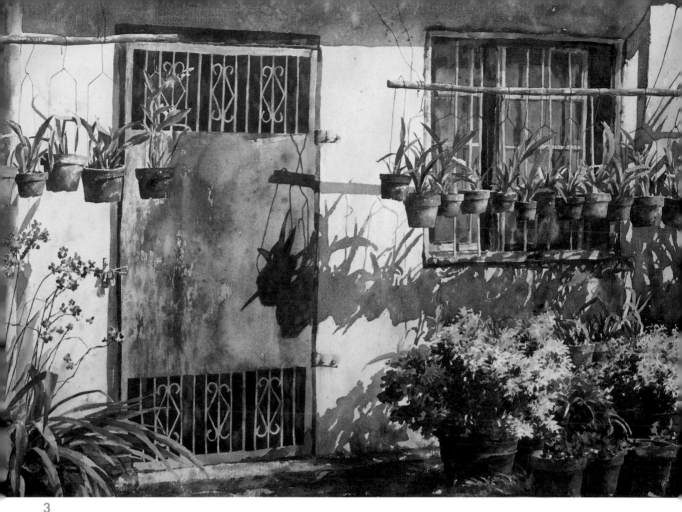

1 　《修護廠》 38X27 cm　2017
2 　《遠眺大路關》 54X39 cm　2017
3 　《後院記趣》 111X79 cm　2002

水彩名家的問與答⋯⋯⋯⋯⋯⋯⋯⋯⋯⋯⋯⋯⋯⋯⋯⋯⋯⋯⋯⋯⋯⋯⋯⋯⋯⋯⋯⋯⋯⋯⋯⋯⋯⋯⋯⋯

Q1. - - 個人喜歡水彩的隨機流暢感和突發性的意外控制並再創作。藝術家無

為什麼選擇作為　需過多準備即可即興創作，進行與創作主體間無拘無束地心靈交會，

一個藝術家，以　抒發自己的藝術創新觀點和美學感悟。置身大自然當中，觀察花草樹

水彩創作？　木或遠山流水「師法自然、再造心境」來寫生創作，在水分的掌控與

筆調處理後，成為獨特迷人畫作。另更愛色彩和整體衝突後來獲得控

制，汲取更多蛻變後的成熟感。

Q2. - - 為了使水彩畫清晰，透明，濕潤，簡潔，創作的關鍵在於掌握工具，

什麼理由，你選　畫筆，水分和其他工具和材料的相互作用。

擇你使用的工具　工欲善其事，必先利其器。作為高度創意的技藝活動，繪畫不僅需要

與材料？　尋找便利的工具材料，還需要詳細了解其工具材料的性能。畫紙，選

用最佳的植物纖維製成紙漿，凝固而成的水彩畫紙。畫筆，常採用柔

軟的羊毫或狼毫，也喜歡用中國畫筆來畫水彩畫。

1

1 《午後》 79X57 cm 2004
2 《光之敍事》 38X27 cm 2017
3 《上海老宅》 38X27 cm 2018

Q3.--
透過作品你想説什麼？

藝術家將靈感與創作概念，透過作品的實踐：「是為了拉近人們與藝術家的距離，體會欣賞藝術品所帶來的美妙感受。」；「透過藝術行為促進合作，提高人與人之間的互動。」；「將最平凡的事物，透過時代文化的角度及水分調和的色彩，讓我們日常中最細微不經意的美的分子，蹦出藝術的火花，也讓我們透過作品去反思人與物與大自然之間的關係。」也點出「藝術與美學，都跟生活密不可分」的重要觀念。

Q4.--
你認為個人作品最大的特色是什麼？

蘊含中國畫特色—「清新雅淡與濃重渾厚，艷而不俗、淡而不薄之美。」個人從啟蒙期即接觸中國畫，了解畫的表現技法、形式與精神特色；嫻熟暈染、層染、平塗、渲染技法和點、線、面、皴、擦———筆法之美。

通過對中國文化思想的理解，融入西方藝術的本質，科學分析重點，自律，尋求自己的美學和價值觀，思索本土文化的根源，心靈邏輯走中庸之道和直覺風格和象徵傾向建構規律。作品融合出一套新的藝術思想，成為具有中西文化特色的現代繪畫藝術。

2

3

1

Q5.－－感嘆近年來天災人禍不斷破壞了大自然，許多美好景觀因而凋零消

你期望你的作品
能對社會產生何
種影響？

逝...。風景，雖無言無語卻蘊含有情有義，更顯慈悲智慧等待你我去
探索、領會、感動、愛護...。從視覺心理學來啟示，以獨特技法跨越
傳統繪畫的追求，融入本土文化反映大自然與環境維護的省思去寫
生，並將熱愛風景的情感賦予創作，而具體反映於畫面上，藉由作品
喚起民眾對大自然資源及環境愛護之共識。

Q6.－－對於創作憧憬，我用幾點來勉勵期許：畫自己所思所想。這樣畫作應

以你的經驗，你
會如何對具有藝
術創作憧憬的年
輕人提供建議？

該會具有作為一幅好作品的重要條件。其次，應繼承傳統。而不是為
了某種目的遵循趨勢才去繪畫。繪畫必須有一種情感。創作者想表達
自己，不管形式如何，都可以嘗試具象或抽象。也可表達自己的獨特
風格並迎合潮流發展。創作不應該刻板印象，必須蓬勃發展以獲得更
多可能性。總之，既要繼承傳統，也要吸收西方的一些元素，要不斷
嘗試，走自己的路。

2

1

2

1　《平原》 38X27 cm　2017
2　《朝陽居》 38X27 cm　2014

Q7.－－

除了創作，你認為人生最快樂的事是？

閒暇時我樂於當環保、人文志工。我是虔誠的佛道信徒，為善盡社會責任常奉獻於公益贊助，或直接投入社會公益活動，從事於環境保護、教育、文化、藝術等公益事業。我認為行善不應是一種只能依賴社會團體發展出的系統功能，在日常生活中，人人、時時能行善。在多次濟弱扶貧的經驗中，深刻體悟到，助人也是一種互助，助人者並不一定要有錢。在個人眼中，社會互助就是一種公民運動、一種心靈藝術。

Q8.－－

你認為應該如何展現 21 世紀台灣水彩的面貌？

對於 21 世紀藝術家來說，最重要的是展現本土文化並創作出自我藝術思想。追求自己的東西越多，越深越好。當今許多創作藝術家都在模仿，我希望可以跳出模仿巢臼而形成自己的東西，並繼續學習豐富他們的作品。另一點是，作為一名台灣藝術家，不要只呆在工作室裡，要走入生活，了解人群，探索新文化的融合並通過思維和速寫創作清新活潑的作品。

Q9.－－

在生活中，你如何找到創作的元素？

個人深信創作是生活中的表態包括信仰、價值觀與生活周遭發生的事件。認為創作的元素可以是「觀察」與「同理心」。因為創作跟現實是共存的，但不要想著要靠做藝術創作來功成名就，找到創作對自己的意義才是最重要的。

個人創作三個步驟：從專注中找到線索；從線索中發展邏輯；從邏輯中創造作品。常觀察日常生活用品，試著把這些物品想像成創作。通過創意表達和使用情緒和其他元素創建概念並把變化減至最少。也會利用攝像的敘事潛力，創作觸發情緒的作品。

Q10.－－
誰是對你有特殊
影響的藝術大
師？為什麼？

Alvaro Castagnet。Alvaro 表現主義畫家，其畫風強烈、具衝擊性，其畫作皆能抓住所描繪地點之精髓。他會定期投稿至國際知名藝術刊物，同時也是國際備受尊敬之水彩畫家、旅行家、講師與評審。"Alvaro Castagnet 從他的心靈繪畫"，是華麗而充滿激情的藝術家。每年都不斷增長成就，雖工作繁重，卻勇於追求激動人心的方向。從未停止創作和發展藝術，從生動描繪日常場景演變為幾乎抽象的純色彩獨特風格。Alvaro 從繪畫中創造節奏和興奮！在藝術裏面，繪畫是一種幻覺。

1　　《心靈福音》　79X57 cm　2017
2　　《波光倒影》　79X57 cm　2015
3　　《樟樹湖茶園》　38X27 cm　2018

1

2

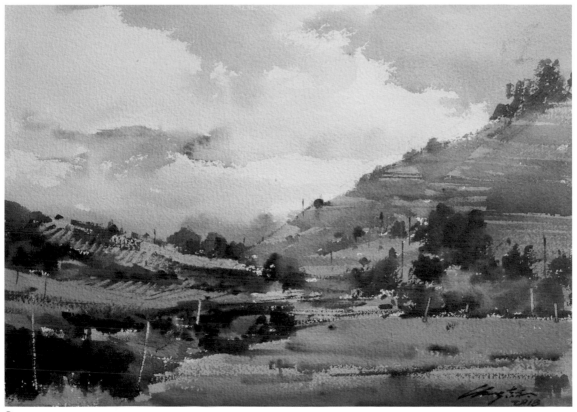

3

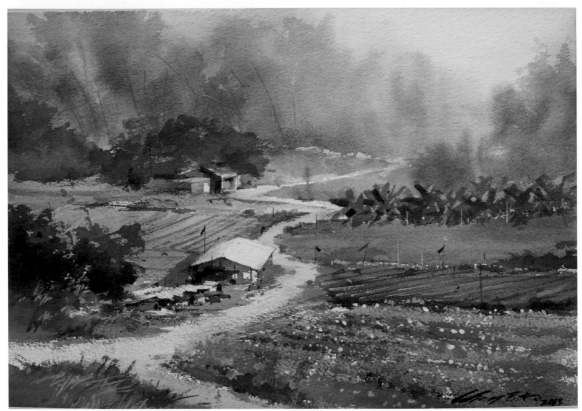

《鳳梨園》　38X27cm　2015

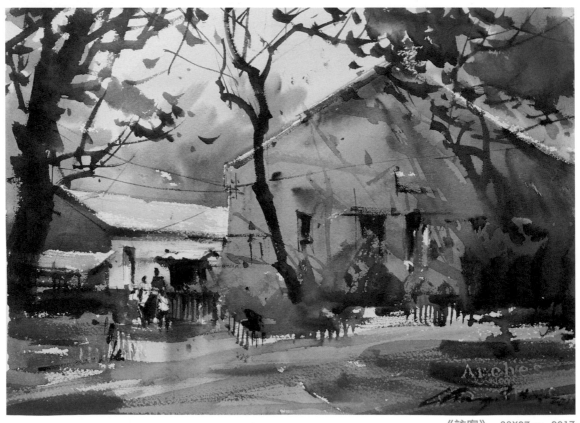

《訪客》　38X27cm　2017

> 常用畫具

∨ 工作室一隅

// 資料原稿

取材有時會在偶然的機會下發現意外的好景,在恆春小鎮的義式餐廳用餐完後,閒晃之餘被一道綻放光線所吸引著,加上廚房用具亂中有序的編排,有如光的樂譜不停的跳躍有如一幅好畫。

// ❶

在標準一點透視中,在此應用表現得非常合適,在窗戶的邊框是消失點,先將櫥櫃的線往消失點拉去,再由大塊面的分割後進行小物件的勾勒,完成鉛筆的構成。

// ❷

亮點是一種趣味,是一種重點,常常在這裡可以作文章,不只有塊面白光淡色中,它具有細微的色差變化,大色塊刷過去,直接對物象色彩的感受先分出大範圍。

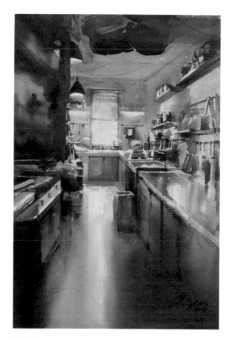

3

// 4

// 5

顏色調配做出加強，將每一塊的牛用凡戴克棕，群青加以區分讓旁的櫃體暗面漸漸襯托出，因面較大在繪畫過程中，注意用噴水濕潤畫面，避免造成奇怪的不搭勻水滯痕跡。

左邊的胡克綠，紅赭，群青表現出暗面的飾板，藉由此區拉出前後的空間，也讓左右的編成構圖產生變化，亮暗的節奏也變得更精彩，在飾板前方刻意強化瓦斯爐的透視線，隱約地讓左右的透視賦予變化。

由大塊面渲染入手，再慢慢具體加上暗面，增加色階，平衡畫面增加趣味暗色，檢視亮的區塊，是否有色彩的變化，如不夠亮的亮點再用白色加強，暗面的部分也做最後的修正讓暗色系中富有顏色變化，始得畫面重點明確賓主之分大功告成。

陳　柏安

西元 1970 年出生

現職：
台北市瑞光扶輪社 2018-19 年度社長
中華亞太水彩藝術協會準會員
新北市現代藝術協會會員

| 經歷 |
國立台灣藝術專科學校工藝科畢
2017 法國水彩藝誌第 27 期 "The Art of Watercolour" 封面介紹及 4 頁專訪
2017 竹梅源文藝獎全國油畫比賽 參賽作品獲財團法人王源林文化藝術基金會典藏

| 獲獎 |
2016 台灣世界水彩大賽 入圍
2016 玉山美術獎水彩類 入選獎
2016 第八屆世界水彩華陽獎 佳作
2016 台灣國展油畫比賽 佳作
2017 台東美展水彩類 入選

| 展覽 |
2016 首次個展 – 初綻
2017 義大利「世界法比亞諾水彩嘉年華」台灣參展畫家之一
2017 IWS 越南國際水彩雙年展
2017 台日水彩交流展
2018 義大利「世界法比亞諾水彩嘉年華」台灣參展畫家之一

水彩名家的問與答 ···

Q1.－－會使用水彩進行創作，最主要的原因是它的不確定性，我喜歡水彩的
為什麼選擇作為 清透感，更喜歡色彩與水的碰撞交融，在繪畫的過程中常有意想不到
一個藝術家，以 的部份產生，有時會覺得這部份真是充滿趣味與美感，另外水彩的方
水彩創作？ 便性也是我選擇它另一個重要因素。

Q2.－－在繪畫裡我喜歡求新求變，加上我並非美術科班出身，所以沒有一定
什麼理由，你選 的慣性，因此無論什麼工具與材料我都很有興趣去嘗試，去開發創作
擇你使用的工具 的無限可能。
與材料？

Q3.－－目前我的創作以寫實為主，希望能快速且直接地傳達到畫面上，然後
透過作品你想說 去觸動觀賞者，傳達一種深刻的感動，就算只有一秒鐘停留在我的畫
什麼？ 面中，我也覺得能讓人得到暫時的放空，這樣也很滿足。

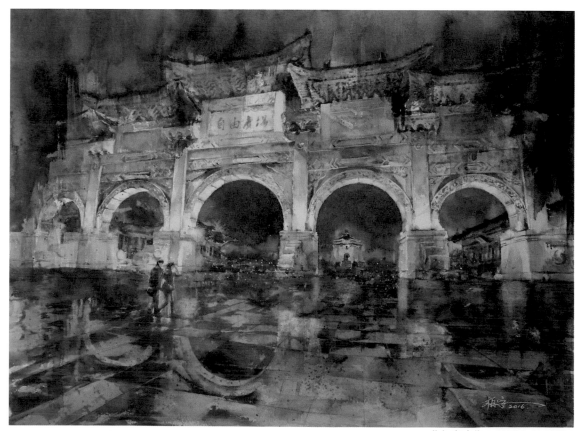

《心自由》 *56X76 cm* **2016**

1

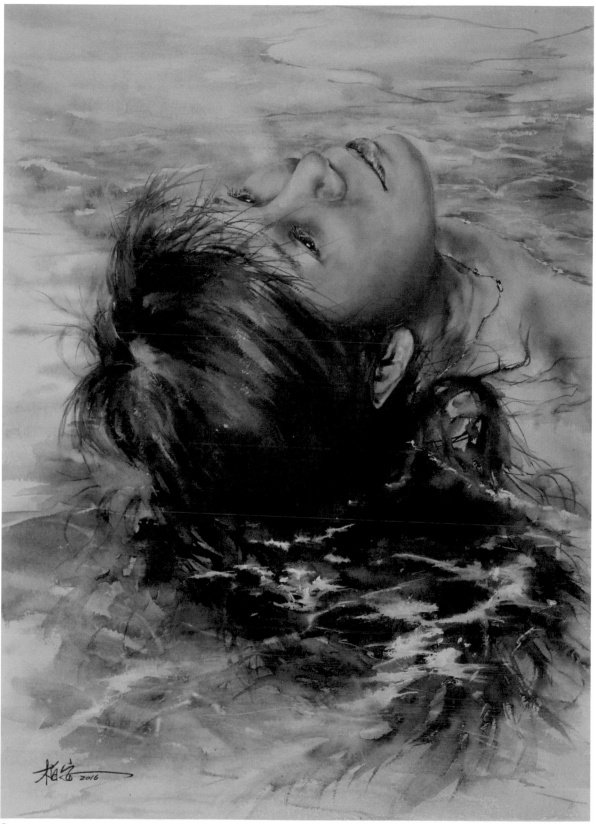

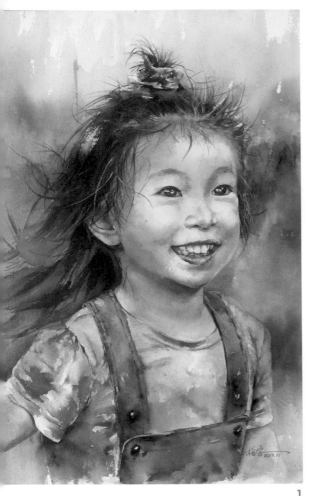

1　2

Q4.-- 我個人作品最大的特色目前正在摸索中，我畫水彩的時間只有 4 年，
你認為個人作品 通常是忠實地去呈現我想表達的意境，有時是一種心情，有時只是追
最大的特色是 求畫面單純的美，所以我並沒有在追求所謂的個人特色，當然我想，
什麼？ 這就留給觀賞者來定義吧！

Q5.-- 我希望藉由我的作品能讓接觸到的人，從他們的內心深處產生一種能
你期望你的作品 量，能安撫內心的創傷，能洗滌內心的暴戾之氣，化解人與人之間的
能對社會產生何 衝突，進而使人人安居樂業，社會祥和，抵禦邪惡勢力的入侵，最後
種影響？ 達成世界大同，萬世太平，仙福永享…………以上純屬博君一笑。

3　4

Q6.－－
以你的經驗，你會如何
對具有藝術創作憧憬的
年輕人提供建議？

現在年輕創作者的繪畫技巧日新月異，我倒是常常從他們的作品中得到靈感，但根據我的人生經驗，我想應該要回到初衷，你是否快樂的創作，如果你的答案是肯定的，那請你堅持到底，加油！

Q7.－－
除了創作，你認為人生
最快樂的事是？

對我而言，人生快樂的事很多，畫出一張好作品，打一場痛快淋漓的球，看一部電影，唱一首歌，與三五好友聊天，與家人歡聚，甚至連一個人做做白日夢都會令我快樂，快樂很簡單，享受當下就好。

1

2

1

1 《哦》 45.5X38 cm 2018
2 《吃橘子的小孩》 26X38 cm 2017
3 《星星》 53X72 cm 2018

2

3

《Why me》　45.5X38 cm　2018

Q8.－－新的工具材料及新的技法我都會想嘗試看看，希望能碰撞出新的效
你有自己喜歡的　　果，我目前喜歡先用打底劑做上肌理，再開始畫，也愛上了水彩畫在
特殊工具材料與　　畫布上獨特的筆觸與流動。
方法嗎？

Q9.－－藝術源自於生活（這話到底是誰說的啊！？），一切的事物，在用心
在生活中，你如　　體會下，都可以成為創作的元素，所以創作就是藝術家實踐生活的體
何找到創作的　　現。換言之，就是想畫什麼都可以啦，你高興就好！
元素？

《彩虹》 40X50 cm 2018

Q10.--
誰是對你有特殊
影響的藝術大
師？為什麼？

洪東標老師。

2014年底，決定去學習水彩，剛好新莊社大離家近且時間又可配合，就決定報名了，而當時就選擇了洪東標老師的水彩課，初見洪老師是一個和藹的長者，示範水彩時仔細的解說繪畫的步驟，不一會就把一張白紙變成了一幅美麗的畫作，上課變成了一種享受，也因為洪老師的推薦，我有了人生的第一次個展，讓我的人生走向了完全不同的道路，我非常感激洪老師的提攜，如果我沒有遇見洪老師，我想我的人生是完全不同的。

1

2

1　《水蜜桃》 72.5X91 cm　2018
2　《小香香》 72X60 cm　2018

> 創作工具

∨ 工作場景

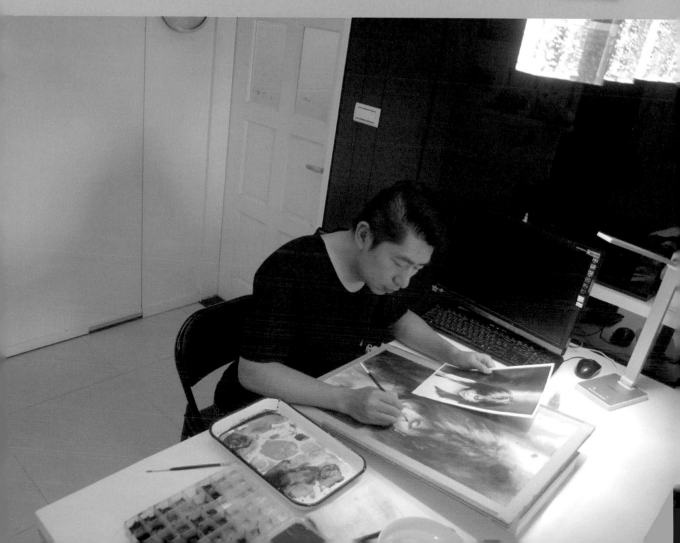

//❶

先大面積的上色，背景
採用大膽的色彩跟水
漬，臉的部份先做一層
的染色，讓臉的顏色跟
背景融合。

//❷

臉的立體明暗加強，由
於此畫我想表達的部份
就是靈活的眼神，所以
比較仔細去描繪眼睛的
部份。

//❸

臉的立體明暗繼續加
強，接著完成鼻子的部
份，嘴巴的部份沒有過
多的描繪，讓它跟背景
相融，對比不要太強，
接著要注意頭髮光線的
位置，此時大致已快完
成，最後再做一些細部
的調整。

// 資料原稿

這是朋友的女兒，想把她
靈活的眼神表現出來。

// ❺

完成作品！

許 宥閒

西元 1971 年出生

現職：
中華亞太水彩藝術協會準會員
台灣國際水彩聯盟會員

| 經歷 |
現就讀台灣師範大學美術研究所西畫組
實踐大學企業管理研究所碩士

| 展覽 |
2017 寧靜的喧囂 7 作品入選奇美博物館 台日水彩交流展
2018 九份香格里拉作品入選新北水彩意象大展 – 北境風華
2018 寧靜的喧囂系列作品入選義大利法比亞諾及烏爾比諾水彩節
2018 寧靜的喧囂系列作品入選香港台灣精品水彩交流展 – 香港水色
2018 夜曲系列作品入選孟加拉第十八屆亞洲藝術雙年展
2018 夜曲系列作品入選馬來西亞第一屆國際水彩雙年展

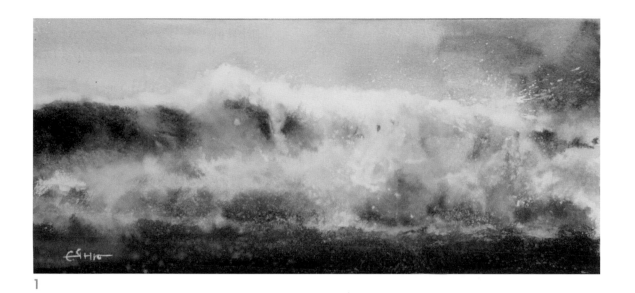

1

2

1　《夢之海 3》　49X25 cm　2018
2　《夜曲 5》　74X47 cm　2018

《夜曲 2》
74X102 cm
2018

水彩名家的問與答 ..

Q1.－－
為什麼選擇作為
一個藝術家，以
水彩創作？

2014 年離開服務了二十年的資訊業，剛好生日的時候，朋友送了一盒塊狀水彩給我，帶著輕便的裝備，重新體驗生活，同時開始了水彩的自學之旅，在咖啡館、公園角落、海邊、溪邊或家裡的書桌前，很輕鬆地開始探索，也許是喜好自由的個性，讓我覺得水彩每次都呈現不一樣的結果，但其中又有許多可以理解的結果，實在是趣味橫生，在一次次的快樂學習中，理解水彩的個性，感受水彩的美，就這樣一直到現在，享受著輕鬆自在的創作過程。

《夜曲 3》
47X73 cm
2018

Q2.-- 不排斥使用新的工具與材料，每個階段也都會因為學習的狀況有所調
什麼理由，你選 整。剛開始的時候由於作品尺寸較小，因此旅行用的水彩盒也就夠
擇你使用的工具 了，後來隨著作品越來越大，就陸續採購了管狀水彩顏料，較大的水
與材料？ 彩筆及紙張，調色盤尺寸也跟著越來越大。因此可以說，我是透過作
品的發展，在每個不同的階段，選擇適合的工具與材料。

1

2

1　《寧靜的喧囂 7》　47X70 cm　2017
2　《寧靜的喧囂 29》　37X51 cm　2017

Q3.
透過作品你想說
什麼？

－－海洋的主題，是目前正在努力研究的範圍。一開始的時候，是自我療癒，因為自己深受海的魅力所吸引，一層一層堆疊的時候，讓自己在裡面可以完全放鬆，忘卻煩惱，那時候想，這樣的作品呈現或許也能給觀者一種放鬆的感覺，就算世界如此喧囂著，我們也能好好地享受自己一個人的片刻寧靜，靜心思考，冷靜面對自己及眼下所有的事情，然後好好對待接下來的美麗人生。這也是寧靜的喧囂系列作品的名稱由來，世界如此喧囂，但心可以是寧靜的，寧靜致遠，那力量足夠讓我們面對一切。

1

2

1　《寧靜的喧囂 2》　23X17 cm　2017
2　《似曾相識》　47X74 cm　2018
3　《寧靜的喧囂 1》　36X26 cm　2017

3

Q4. -- 如果真的要說個人作品的特色，也許由觀者來說更客觀？
你認為個人作品
最大的特色是
什麼？
創作時，有時候我也會將自己假設成一位觀者，去理解畫中表達的語彙，欣賞好的部分，或批判其中的缺失，然後再回到創作者的角度去改進調整。常常在觀看自己作品的時候，讀著自己隨心境去建構的層次與細節，有時收，有時放，任其悠遊，樂在其中，在裡面得到滿足，也期盼觀看者能有一點感動。不只一位收藏家告訴我說，第一次見到我的作品，就感覺到一種澎湃的生命力，一種永不放棄的活力，不知道你們有沒有這樣的感覺？我自己沒有那麼強烈的感受活力這件事情，我關注的是我想表達的氣息是不是呈現了，其他就交給觀者自己去解讀了。

Q5. -- 寧靜的喧囂系列作品從 2017 年開始，期許自己的作品能在喧囂的都
你期望你的作品
能對社會產生何
種影響？
會人生中，尋求自我的寧靜，進而提供觀看者些許的寧靜，讓大家有畫好好看，有話好好說，平靜地面對自己，善待身邊的人、事、物，讓觀者從中體會，也讓觀看的人也能去影響別人，成為好的循環，為社會增添些許平靜愉快的氛圍。
另方面是海洋主題的表達，也希望更多人想起你心中的海，喚醒大家對海洋的喜愛，畢竟我們就是在台灣居住的島民啊，我們不愛自己的島，不愛護生態環境，誰要來幫我們延續這美麗的海洋呢？

1　《寧靜的喧囂 27》　28X38 cm　2017
2　《寧靜的喧囂 52》　74X47 cm　2018
3　《寧靜的喧囂 12》　77X50 cm　2017

1

Q6.
以你的經驗，你
會如何對具有藝
術創作憧憬的年
輕人提供建議？

從開始繪畫到現在只有幾年的時間，算起來還是幼幼班吧？不過這麼短的幾年裡，還是有一些心得可以跟大家分享，希望有點幫助。

首先是工具的選擇上，與品牌無關，但一定與自己的使用習慣有關。例如，剛開始的時候，因為工具很輕便，於是很容易開始，那是一個適合我的開始，不必追求高階的品牌，依個人的需求與個性不同去適應，認真在裡面找到最適合的配備。

自學是因為來自資訊業的習慣吧？總覺得應該自己先了解到一個程度再去學習，從自己的理解中走出來，再來接收老師的訊息，對我來說因為嘗試過，再得到解答，更加印象深刻，能體會的也許更多，自發的學習習慣，在人生中幫了我不少忙，也許你也想試試看自己發現的成就感 ?!

Q7.
除了創作，你認
為人生最快樂的
事是？

除了創作，人生最快樂的事情莫過於家人能健康平安，生活簡簡單單，這樣就能自由自在旅行、隨心所欲跳舞，聽心儀的樂章，讀美麗的詩篇，盡情享受人生。是不是說太多了？

2

3

1

1　《寧靜的喧囂 37》　74X102 cm　2018
2　《寧靜的喧囂 46》　38X56 cm　2018
3　《寧靜的喧囂 36》　74X47 cm　2018

Q8.－－
你認為應該如何
展現 21 世紀台
灣水彩的面貌？

就算到了 21 世紀，藝術的本質應該還是不變的。珍視自我的藝術價值，自然且自由地各自鳴放，不需要為了當代而批判，也不需質疑古典。網路科技的發達、廠商不斷推陳出新的新商品，藝術家學習新知越來越方便迅速。因此，存在 21 世紀的我們，應該可以更自由地去發展屬於自己的藝術，不需針對別人的藝術批評，只需耕耘自己的領域，在任何一處發光發熱，都是我們在 21 世紀存在的最佳證明，在台灣，在世界，我想都是一樣的。

2

3

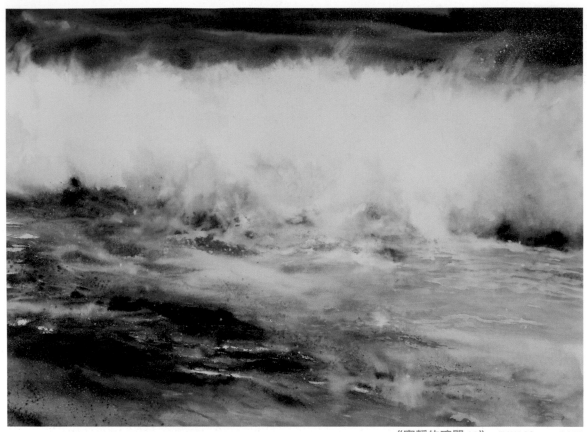

《寧靜的喧囂 33》　74X102 cm　2018

Q9.--

你有自己喜歡的
特殊工具材料與
方法嗎？

目前使用的是德國製哈內姆勒水彩紙、MISSION 金級水彩顏料，由於
哈內姆勒水彩紙對於色粉吸收相對深沉，因此選用 MISSION 顏料讓他
們可以相輔相成，一層一層堆疊的時候，讓顏色都能夠細緻呈現。

筆的部分目前使用的用具如附圖，分為旅行寫生組以及宅在家畫兩類，
出門寫生採用旅行寫生筆。回家一定要清洗，避免畫筆發霉產生的損
耗。在家使用的種類比較多，但事實上可能一整個畫面都用同一支筆
完成。

在海浪的白色部分，我不使用留白膠的原因是邊緣的處理顯得較為不
自然，因此在第一層盡量依照計畫留白，最後再採用 COPIC 白色顏料，
透過不同的稀釋比例，依據畫面的需求，逐層做出浪花的效果。

Q10.--

在生活中，你如
何找到創作的
元素？

我的專頁名稱是 [她在海邊]，那時候我三天兩頭跑海邊，每次都要花
兩小時搭車才能到達海邊，然後我用眼睛看，用耳朵聽，用皮膚感受
海邊的濕熱氣氛，有時候頂著大太陽，有時候雨淋濕全身，白天、傍
晚、夜晚，有時候很多遊客，也常常舉目所見的整個海岸線只有我跟
救生員，一起聊天或發呆。回家後就把那天想過的所有事情放進作品
中，把帶回來的海洋氣息也放進作品中，因為每次都不一樣，天氣、
心情、海相、時間、潮汐不同或者也許包含了遇到的救生員不同等原
因，每次總有不同的感受，也會想著不同的事情，就這樣，關於海的
創作元素就變得很有意思。

∨ 旅行寫生使用簡便的塊狀水彩及幾支旅行用水彩筆。

∧ 顏料部分採用管狀水彩顏料,各種品牌都有,但常用的海的顏色包括鈷藍、群青、孔雀藍、美捷樂藍及各種珠光顏料、白色顏料。

∨ 工作室其實只是家中的一個角落,後面堆滿了畫作。

// 資料原稿

海邊到處都是我創作的地點，這兩張照片是在夏季拍下的花蓮海岸，豐富而愉悅的色彩，但相機並無法詳實記載所有的細節，所以我們用眼記錄，再用心與手繪出。

// ❶

會先在速寫本上繪製一下草圖，然後準備好用具，因為不希望鉛筆線影響畫面的呈現，所以就不打稿直接上第一層底色及局部色彩。盡量仔細卻大膽地做第一層，構圖在這時候就大致底定了。

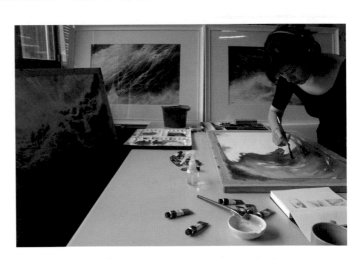

// ❷

約完成百分之 40 的時候，第2、3 層已經鋪陳好，淺色系海水的樣子都已經完成。這個階段一定要保持海水的透明度，因此在顏料的選擇上，會使用透明度高的色彩，讓海水看起來透亮水漾。

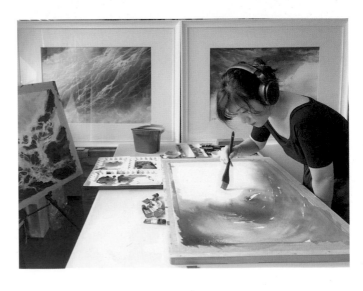

// ❸

接著深色的海也加入，更明確地表達出海的樣貌。浪花的部分用不同濃度的白色潑灑，移動畫板的方向，讓顏料照著計畫在畫紙上奔馳，到位後平放，讓顏色與紙張充分作用，也在這個階段開始做細節。這時候約完成百分之70。

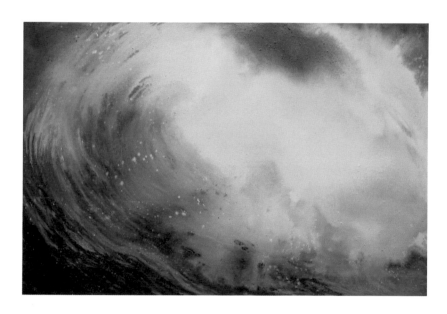

// ❹

最後再補強最亮部位的海浪，點上噴濺的浪花，這樣約完成百分之90，然後平放畫板，讓紙張與顏料自然風乾幾天。

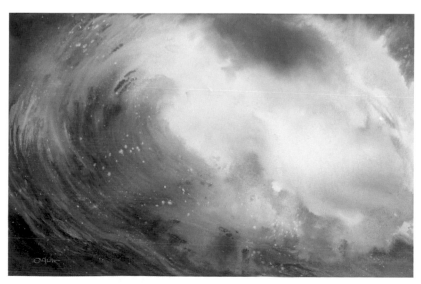

// ❺

放過幾天的作品，再檢視哪裡需要補強或去掉，再做些許的調整，完成作品百分之100，簽好名，就可以拿去裱框保存了。

林　維新

西元 1979 年出生

現職：
松果美術創辦人
台灣世界水彩聯盟常務理事
中正紀念堂文化藝術水彩教師

| 經歷 |
2008 國立台灣師範大學美術系西畫研究所
2016 受邀任陝西當代水彩粉畫研究院理事
2015 法國國際水彩雜誌 (The Art of Watercolour) 六頁篇幅專訪

| 獲獎 |
2015 入圍塞爾維亞 IWS 第一屆世界水彩三年展
2015 入圍墨西哥 IWS 第二屆世界巨幅水彩大賽
2015 入圍西班牙 IWS 第一屆世界水彩大賽
2016 入圍美國 LWS 路易西安那州水彩第 46 屆畫展
2016 入圍保加利亞 IWS 國際水彩三年展
2016 香港 IWS 世界水彩大賽 前 20 名 優秀賞
2018 第一屆孟加拉國際水彩大賽靜物類第二名

| 展覽 |
2015 希臘國際水彩沙龍邀請展 (Watercolor Salon of Thessalonikii, Greece.)
2015 雅逸藝廊聯展
2015 郭木生文教基金會聯展
2015 全球百大水彩名家聯展暨中華亞太水彩藝術協會十週年慶展
2016 第三屆希臘國際水彩沙龍邀請展 (Watercolor Salon of Thessalonikii, Greece.)

水彩名家的問與答 ··

Q1.--
為什麼選擇作為
一個藝術家，以
水彩創作？

從有記憶開始，自己就喜歡畫畫的快樂與開心接受旁人的讚賞，在我的生涯中，雖然大學前都未接受過專業的美術學校教育，但卻從來沒有停止過畫畫（藝術創作）的腳步，高中時常常深夜一個人偷偷爬起床，去觀賞看了數十遍的宮崎駿的天空之城、風之谷錄影帶，反覆按暫停鍵，試圖研究那對年少的我的震撼的精緻畫面到底是怎麼用水彩（廣告顏料）畫出來的，也因為如此，在大學前，我就習慣了用水彩說故事的創作方式，即使在大學後學習了更為方便創作的油畫媒材，也已經不可能習慣它粗糙的布底與調和油慢乾的步調。

對我而言，水彩是母語。

Q2.--
什麼理由，你選
擇你的工具與
材料？

跟很多水彩畫家不同的是，水彩對我而言不是一種展現"水性"的媒材，而是展現自我的"創作理念"與"敘事"的工具。所以，水彩工具的選擇，我的標準就是"可以幫助我達成更多畫面效果"的，就是好工具！刮、擦、疊、洗、塗、抹、暈，我會追求各種工具，幫助自己技術能夠進一步。

以筆的方面來來說，我不見得會常使用名牌筆，反而會去研究各種筆毛筆型的本質，例如用圓筆方便描寫；用毛筆方便展現水性；用規筆方便刻劃；用平筆方便掌握水份......，各種常用筆我幾乎都嘗試過，也會因為畫不同題材而使用不同的筆。

《沒有陰影的家園》
56X76 cm
2008

Q3. - -
透過作品你想說
什麼？

作品對我而言，其實不像是一幅畫，而比較像是一扇窗，一扇通往想像異世界的窗。例如我早期的作品屋頂系列，就企圖在傳達末世之後，我們面對著熟悉卻又如同長大一樣不能再復從前的荒涼疏離感，用最熟悉的環境，企圖傳達給讀者一個"如果……"的平行世界概念，至於，透過作品我想說什麼？那其實不是我該"說"的，而是身為作者的我，創造了一個世界，而你（觀者），在裡面感受到、看到了什麼？

Q4. - -
你認為你個人作
品的最大特色是
什麼？

誠如前言，我的作品其實介於純美術與插畫之間，我既不想只是像純美術一樣只追求自然與形式的美，也不想像插畫一樣把故事說的一清二楚，我一直都希望我的作品處在一種臨界點、一種邊緣，能啟發每個觀者看到我凝結的剎那，但卻又說不清到底是怎麼回事的目眩神迷。例如作品《多希望能有一座島可以停靠》裡，既是石岸也是粉圓、空白處既是白豆花也是河流，所有的畫面與物件都是我們熟悉的，但到底發生了什麼？這就是我想開啟觀者的想像！

1　《黃的蔓延》 56X76 cm　2008
2　《浪潮》 56X76 cm　2008

1

2

1

2

3

1　《靜靜的躺在你身邊》 76X116 cm　2007
2　《鎘黃色的雪》 56X76 cm　2015
3　《將世界最後一束花獻給你》 56X76 cm　2015

Q5.-- 在攝影與電腦繪圖盛行的當下，攝影要記錄自然是舉手之勞而已，而
你期望你的作品
能為社會產生何
種影響？
電腦要作出水彩的"水性"其實也已經很容易了，如果水彩畫家們，只
是一味的想表現水的流動性或大自然的美好，那是沒有任何意義的，
我想對社會產生的影響是：希望作者與觀者、別再只把水彩當"水"彩，
為了展現"水性"而畫畫，而是讓所有的媒材，都能是抒發作者的自身
的世界與觀點。

Q6.-- 創作與教學佔了我極大部份的生活，在創作的領域，我不斷的追求與
除了創作，你認
為人生最快樂的
事是什麼？
人不同，但創作之外，我只希望能跟一般人一樣，開心的吃美食、看
電影、聽感動的音樂、發呆看雲、與家人嬉笑怒罵甚至爭吵，這些平
凡的小事，都是我認為創作之外人生最快樂的事。

1

Q7.－－二十一世紀還該走平面繪畫嗎？寫生還是看照片哪個比較好？想走藝
以你的經驗，你
會如何對具有藝
術創作憧憬的年
輕人提供建議？
術該不該念美術科系？臨摹或創作哪個比較好？跟大師學還是自我探
索比較好？技巧與理念哪個重要？

這些問題，你問不同的藝術家、哲學家、老師都有不同的答案，而這
也就是每個創作者存在的意義 －－－"不同"。如果兩位藝術家的理念都
一模一樣，又為何有存在的必要呢？真正的藝術家不該聽別人給你答
案，否則你不過只是別的藝術家或哲學家的手而已，你唯一該做的，
就是找到你自己適合的領域，作你自己想做的，然後用你自己的步
調，不斷練習與研究，達到他人望塵莫及的地步。

當然，如果最後失敗了，也沒關係，也只代表或許你適合的領域不在
畫畫，而在更美好的地方罷了！

就像我自己，可以畫出令外國人驚艷的水彩作品，卻到年近 40 歲，
還不懂得穿搭、居家裝潢、人際溝通這些日常生活技能。你能說，一
個不會畫畫，卻能將民宿佈置到令人流連忘返美輪美奐的民宿老闆，
比我不懂藝術嗎？

2

3

1　《紅白系列 - 暗訪桃花源》 56X76 cm　2015
2　《紅白系列 - 砧板上的魚，靜默》 56X76 cm　2015
3　《黃月》 56X76 cm　2015

1

2

Q8.－－

**你認為應該如何
展現 21 世紀台
灣水彩的面貌？**

一個在 20 世紀中葉，全美國都在瘋迷抽像畫的年代，安德魯‧魏斯，卻用 15 世紀後就幾乎被油畫淘汰的蛋彩，畫出震撼感動全世界的作品，安德魯.魏斯用畫告訴每一位創作者的，就是無論在哪個世紀、哪個地點、哪個流派下，作自己的藝術才是真正的藝術家！ 別為了"當代"而"當代"，也別為了"21 世紀"而"21 世紀"! 追尋自我，才可能跨越時代。

1 　《小溪流》 54X38 cm　2016
2 　《多希望有一個島可以停靠》 54X39 cm　2016
3 　《黑潮》 54X38 cm　2016

3

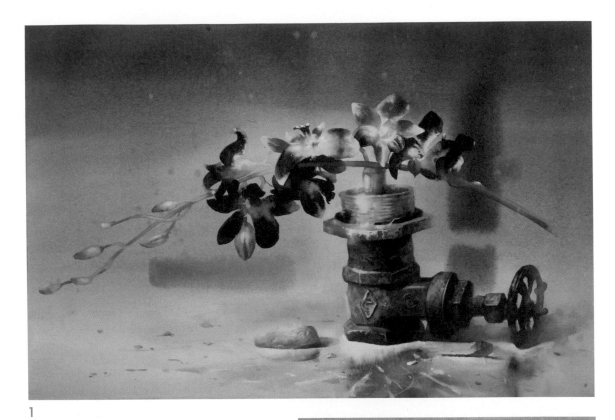

1

2

1　《蘭的舞曲》　56X38 cm　2016
2　追求各種水溶性的特殊工具與材料例圖
　　《山子》　38X28 cm　2016
3　《斑駁的蘭》　56X76 cm　2016

3

Q9.
你有自己喜歡的
特殊工具材料與
方法嗎？

基本上我對水彩的定義是"水"與"彩"，只要可以溶於水或與水作用的，我都會拿來嘗試，也只要能在紙張上留下痕跡與顏色的，都是我的水性媒材範圍。而其中最喜歡的，大概就是之前模仿古典油畫技法的多層水彩罩染技法，為了達到多層次的罩染而不影響下層顏料，我有時會使用稀釋的耐久留白輔助劑 (PERMANENT MASKING MEDIUM) 或油畫布用的兔皮膠來隔離下層畫面，也會混合幾個染色性質較重的深色，來達到水彩底色不易被洗起來的效果。也因為如此，同一個顏色我會同時使用很多種牌子的顏料，染色性強的放在畫面底部，遮覆性強的放在畫面上層。而水彩筆方面，與廠商合作研發的馬可威馬毛平筆，因為是少數台灣平筆裡，筆毛較柔軟的筆種，非常適合我緩慢罩染漸層的技法。

Q10.
在生活中，你如
何尋找創作的
元素？

創作元素不該是用"找"的，而是該去享受與體會生活，如果你愛接觸大自然，你就會想要用畫筆呈現大自然的美好，如果你喜歡溪水，自然就會想要研究如何用水彩表現溪水的透明與流動。對我而言，沒有畫畫的時間我就享受生活也吃美食，眾所皆知，我當然可以在一碗燒仙草裡遇見創作靈感 ^_^。(作品《黑潮》)

《秋分》　38X56 cm　2016

林維新 老師 的
常用工具

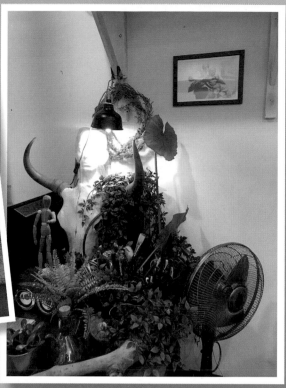

∧常用畫筆
∨常用材料

∧畫室一隅

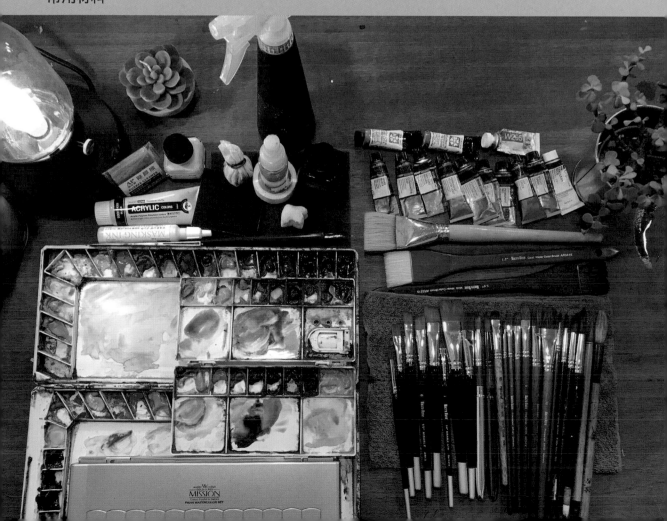

// 草稿

鉛筆稿 大約就相對位置
打輪廓,並不會特別在
意細節,但預計亮點處
會尚留白膠。

// ❶

水裱後,輕輕淡染一層
決定基礎色調。

// ❷

底層乾燥後再以較重的
顏色罩染(局部視需要
會多罩染幾層)。

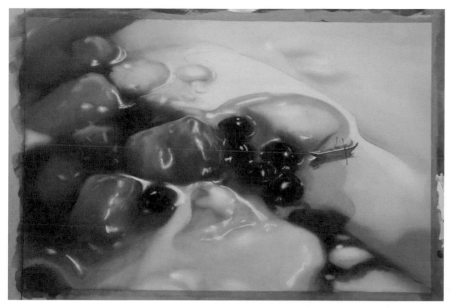

// ❸ 撕下留白膠，以局部噴濕方式處理細節與主題，並處理留白膠的交界處作虛實變化。

// ❹ 根據構圖需求再調整，添加或洗白。（此張作品右邊因為平衡關係，又添加了一艘小船）

王 永龍

西元 1984 年出生

現職：
藝術創作者

| 經歷 |
國立臺灣師範大學美術系研究所西畫創作組碩士班
中華亞太水彩藝術協會準會員

| 獲獎 |
2018 新竹美展西畫水彩類 優選
2015 彩筆畫媽祖 優選

| 展覽 |
2018 燦景春光水彩聯展（雅逸藝術中心‧台北）
2017 台日水彩畫會交流展（奇美博物館‧台南）
2016 水光雲隱水彩聯展（新竹市文化局‧新竹）
2016 澄光映色‧水彩新境聯展（雅逸藝術中心‧台北）
2015 彩繪國際全球百大水彩名家聯展（信義新天地 A9‧台北）

《背影》 110X110 cm 2017

1

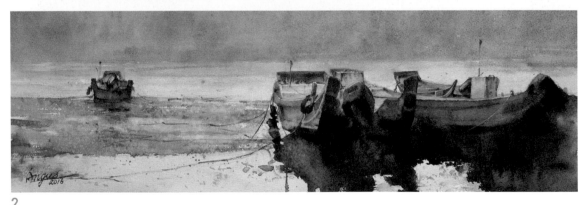

2

水 彩 名 家 的 問 與 答 ···

Q1.-- 我原非本科生，學習繪畫的初始是在目前工作的畫室，而第一個接觸

為什麼選擇作為　有顏色的媒材就是水彩。原先覺得水彩作為小朋友對於色彩的基本訓

一個藝術家，以　練，應該是很簡單容易的媒材，接觸後發現與原本的認知有所落差，

水彩創作？　以致一開始其實有些許的害怕水彩，因為水難以掌控的特性也讓我受

了很多挫折，但不服輸的我轉念想豈能就此被打敗，就在這經歷了無

數次的挫敗中也從中獲得許多樂趣，也漸漸愛上了這個媒材。

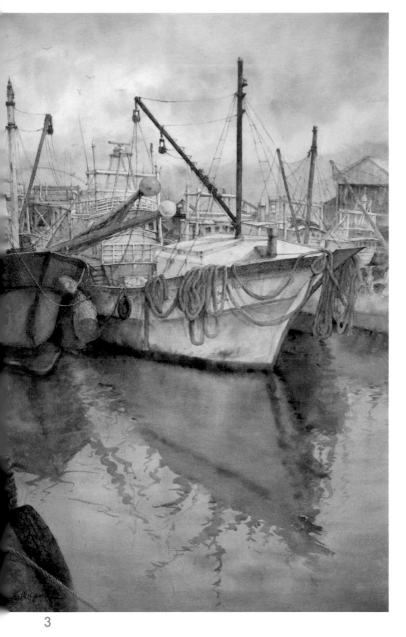

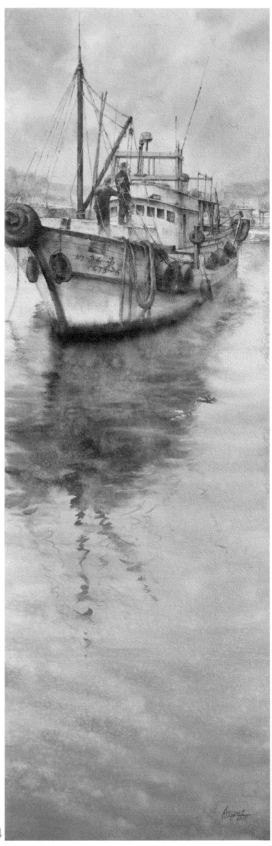

3

4

1　《等待》　38X54 cm　2015
2　《關於那一刻》　18X55 cm　2017
3　《靜謐》　110X70 cm　2015
4　《微雨》　110X35 cm　2015

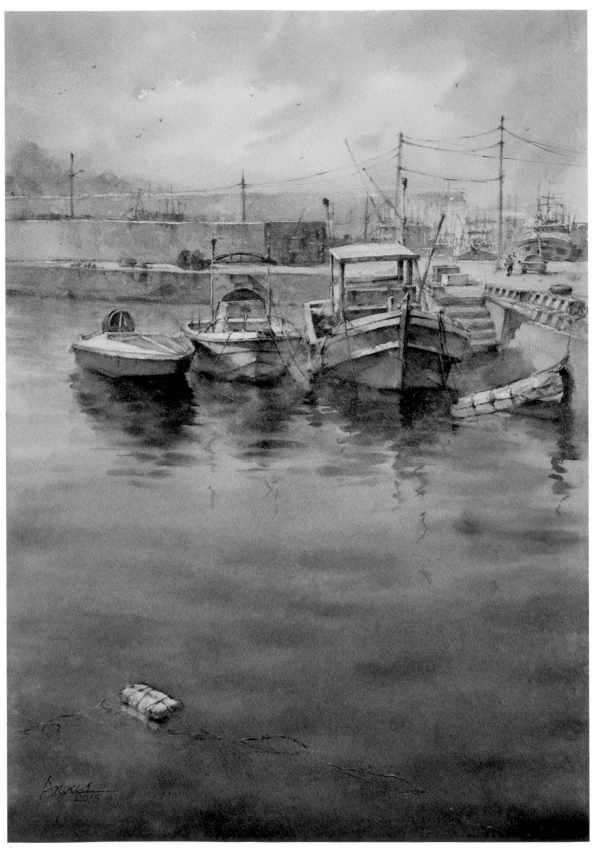

2 3

1　《聽說》 55X36 cm 2015
2　《歸港》 70X55 cm 2015
3　《走過》 37X28 cm 2015

Q2.-- 顏料使用牛頓與好賓，主要是因為從開始接觸水彩就是使用它們，過

什麼理由，你選
擇你使用的工具
與材料？
程中有少許調整，但主要算是習慣吧。

畫筆比較偏好含水量較高與具有較尖筆鋒的筆，偶爾也用較硬的筆毛
進行擦洗與加少量的不透明顏料。

另外本身蠻喜歡寫生的感覺，所以也備有幾副便於寫生用的小調色盤
與便攜的組合旅行筆、折疊式水杯等，出門旅行帶著一小包畫具與速
寫本，就可以隨時感受大自然享受繪畫。

1

Q3.--
透過作品你想說
什麼？

今日落腳於此，明日又或隨風飄往何處，活著就是一種變化。如此晚才轉換跑道的我，更有所感。人生就像一場流浪，如此不斷地旅行，不停地體驗，才能夠真正去體會這一路上的風光，也唯有透過自己親身體驗，才能從中汲取智慧。見著不同的景，自當有著不同的心情，如人生各階段，悲喜離合、陰晴圓缺，漂泊、流浪。無論歸岸、停靠或是出發，自由的靈魂，也將找到屬於自己的方向。

Q4.--
你認為個人作品
最大的特色是
什麼？

關於這個問題我也還在尋找當中，風格是一個長久養成將所體悟內化後再向外散發出來的東西。而我的創作多以船隻作為題材，雖是以寫實的描繪手法，但是以具象的船隻與景作為說故事的元素來進行創作語彙寓意的闡述。我喜歡描繪其鏽跡與殘破之處，風吹日曬雨淋而致鏽跡斑駁，隨那流淌時光的錘鍊，船身留下輝煌的印記，訴說著數不盡的故事。

2

1　《仲夏綠島》　38X54 cm　2016
2　《致逝去的青春》　26X38 cm　2016

Q5.－－ 發掘自己的熱情所在，做任何事都一樣，只有三分鐘熱度是無法有甚
以你的經驗，你
會如何對具有藝
術創作憧憬的年
輕人提供建議？
麼作為的，藝術創作這條路更是如此，必會經歷一段沒甚麼產值的過
程，並且不是件一蹴可幾的事，別好逸惡勞待在舒適區，也別好高騖
遠眼高手低在恐慌區打擊自己，充分的了解自己在學習區裡努力不
懈，才能有所成長，唯保有對繪畫的熱忱，不停的嘗試不停的失敗不
停的挫折不停地克服這一切，生命是一種長期而持續的累積過程，你
所做的一切積累，都將成就日後的自己，共勉之。

Q6.－－ 最快樂的事莫過於極限忙碌達成目標後的暫時休息，如同我畫中停泊
除了創作，你認
為人生最快樂的
事是？
的船隻，在經歷無數風浪之後抵達暫時得以休憩的港灣。讓自己放個
假，可以什麼事都不做，放鬆的閱讀、看場電影、旅行亦或是隨處寫
生…都能獲得一定程度的充電，然後再一次的面對接踵而來的挑戰。

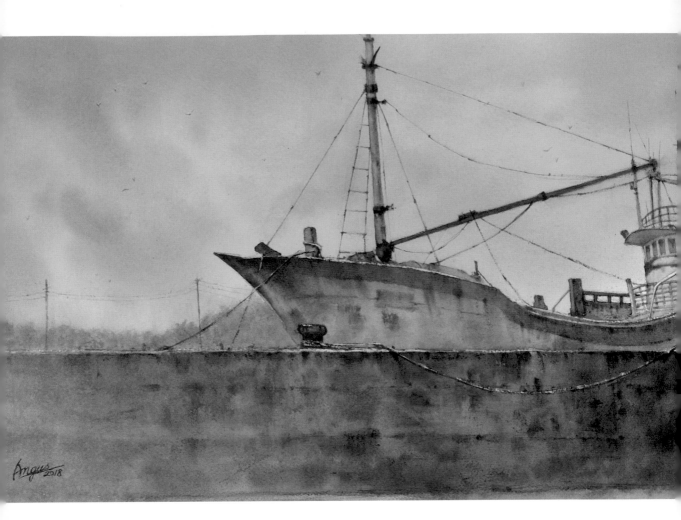

《關於那一刻 2》 18X55 cm 2017

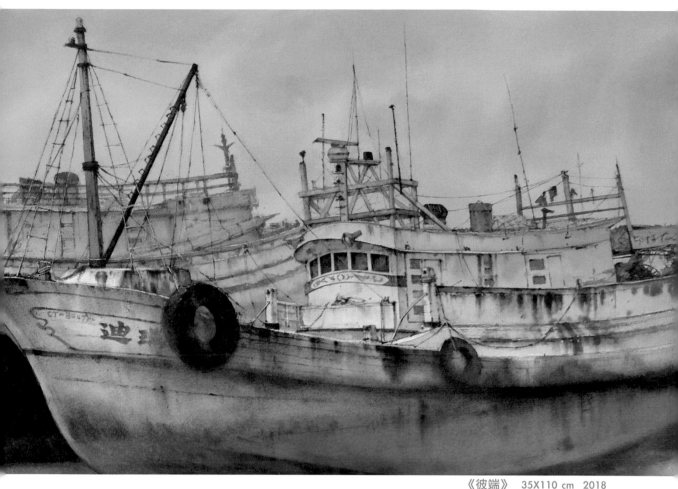

《彼端》 35X110 cm 2018

Q7.--
你有自己喜歡的
特殊工具材料與
方法嗎？

個人沒使用特別的工具材料與特殊技法，喜歡以簡單便捷的工具來完成作品，這也是水彩的好處之一。我覺得特別有幫助的應該是水裱以及噴水器的使用，近年來水裱紙張的方式逐漸普及，它能讓紙張在作畫過程保持平整，對於下筆的穩定性與重複的疊染有著莫大的幫助。另外是噴水器，於畫面濕時使用可保持畫紙濕度，增加濕染的時間。半乾時妥適使用可以製造隨機水氣肌理與層次。全乾時噴灑能減少以排刷鋪水造成底層顏料被帶起的問題。

Q8.--
在生活中，你如
何找到創作的
元素？

創作的元素其實是個人人生的體驗，在生活中，看到一景令你回憶起某事件的孤寂，亦或是曾經喜悅的瞬間，總之就是要能夠觸動自己，才能對觀者有所感動，所以多體驗生活吧。很多時候，創作的並非一定有什麼深刻的理念，只是想紀錄下那一刻，那一刻的感動那　刻的美，那一刻的喜悅那一刻的悲。又或許，那也算的上是一種理念吧！

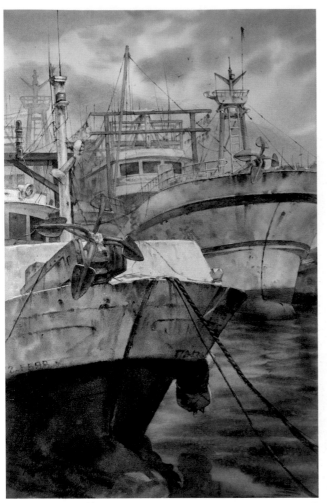

1　2

1　《片刻駐足的閒逸 》　54X38 cm　2017
2　《流浪者之歌》　79X56 cm　2014
3　《既為結束，亦是開始》　110X110 cm　2017

Q9.--
在創作的人生歷程中，你是否曾經面臨困境，如何度過？

我的創作歷程雖極短，但也因此面臨更多挑戰，最大的困境莫過於決定轉換跑道之時，那夾雜不安恐慌但又興奮激昂的情緒，當自己將一切都歸零，朝自己嚮往的路走，邁向那樣的未知，是需要提起莫大勇氣的。為了自己的理想也經歷了一小段無法溫飽的日子。而知道自己起點落後太多，就需加倍的努力，如今一切也已漸入佳境。感謝家人朋友們一路上的支持，也感謝那為目標努力的自己。

3

Q10.－－ 最常被問的問題就是「為什麼喜歡畫船？」，米羅的維納斯，除了其
為什麼以船作為 黃金比例人體美外，更有著斷臂殘缺之美，正因時間與歷程的淬煉，
創作的主軸？ 讓人感動。若其完整如初，或許不見得能如此令人動容？殘缺破舊之
美，如時光在老人臉上刻下的智慧跡痕。那每一道風吹日曬雨淋浪襲
所造成的痕跡，如同維納斯的殘缺予人充滿想像空間，「一種不完美
的美」。與其說我愛船，不如說我愛的是 ── 它們所承載的故事承載
的美吧。

《變遷中孤獨的心》　53.5X37.5 cm　2017

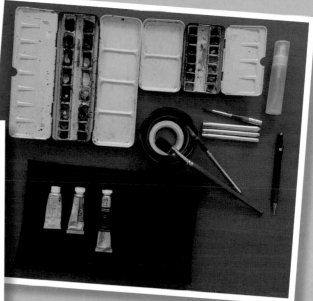

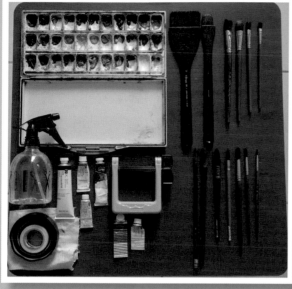

∧ 寫生工具

< 創作用具

∨ 工作室一隅

// 資料原稿

此圖為某日午後與朋友到南寮漁港寫生取材時所拍攝的,恰巧後方船隻與多年前所畫的【流浪者之歌】似乎是同一艘,突然有些許感觸,就將此景拍攝下來。

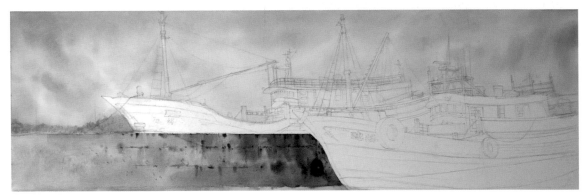

// ❶ 選擇長條式的構圖,先從天空開始,此作預設前方船隻為焦點,具有足夠的細節,避免喧賓奪主,故天空的層次就不做太多,簡單以寒暖色進行渲染。再向下銜接至遠山與堤防牆面及地板,銜接部分都在尚未乾透前進行,以作出局部銳利局部朦朧的邊界,避免過於生硬的邊產生,船先留下來待後面縫合仔細刻畫。

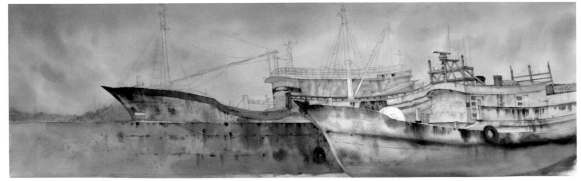

// ❷ 船本體以縫合的方式做出立體感,鏽跡斑駁處趁濕時以濃的紅赭色、朱紅、焦赭畫上,利用水的渲染特性,讓它自然散開,但又因為濃度高,故能將顏色留在原地,造成自然斑剝生鏽質感,此階段速度要快,層次都在水份乾透前盡可能做完整。

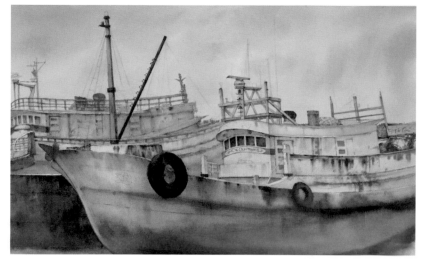

//❸

主體結構完成後將桅
杆、窗戶等細節加上，
立體感不夠可以排筆輕
打水後再次染完整些，
刻畫的重點仍著重在整
體，拉線等細節可等此
階段完善後再做，堤防
的層次也再重疊豐富
一層。

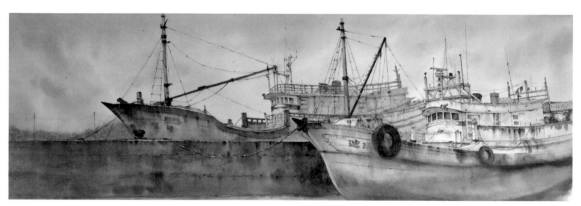

//❹ 待大體完成換上中小筆進行細節刻畫，拉線要乾脆俐落避免拖泥帶水描畫。局部
以乾擦方式作出船身質感，用小筆加上少許不透明顏料鈦白，一些地方也可用擦
洗的方式進行提亮，加入點景的飛鳥。

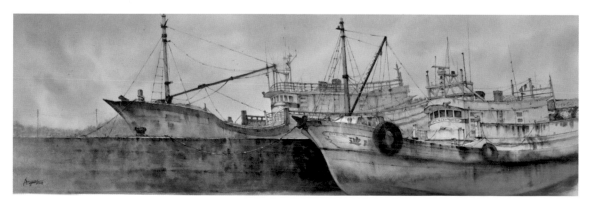

//❺ 最後進行調整，將主焦點區域細節再刻畫完整，拉遠檢視畫面，檢查整體的對比、
空間、主次關係與完整性，堤防牆面加深與船隻空間再拉大，前方船隻也再做一
層細節，檢視沒有問題簽上名完成此作。

賴 永霖

西元 1990 年出生

現職：
2016-2018 泰納畫室老師

| 經歷 |
國立臺南藝術大學造形藝術研究所碩士
國立臺北藝術大學美術系畢業
2018 中華亞太水彩協會準會員
2008–2016 簡忠威畫室八年年資

| 獲獎 |
2017 IWSIB 印度國際水彩雙年展風景類第二名
2015《天火同人－第 13 屆桃源創作獎》首獎
2011 第 4 屆炫光計畫首獎
2010 第 35 屆光華獅子會青年水彩寫生比賽大專社會組金獅獎
2009 第 37 屆國父紀念館青年水彩寫生比賽大專組首獎

| 展覽 |
2018 "Our Wonderful World" 烏克蘭國際水彩展，AVEK Gallery，烏克蘭
2018 "Pearls of Peace, Season–II" 巴基斯坦國際水彩雙年展，MUET，巴基斯坦
2017 "IWSIB" 印度國際水彩雙年展，All India Fine Arts and Crafts Society，印度
2017 「天色常藍－青島國際藝術沙龍展」，瀾灣藝術中心，中國
2016 「看的比聽的準」，好思當代，臺灣

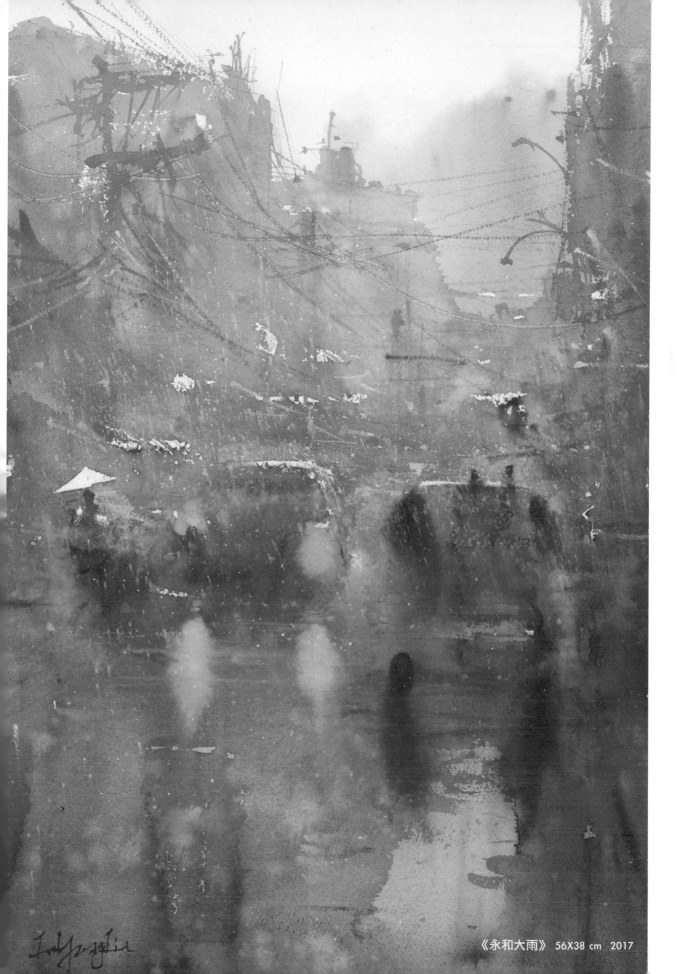

《永和大雨》 56X38 cm 2017

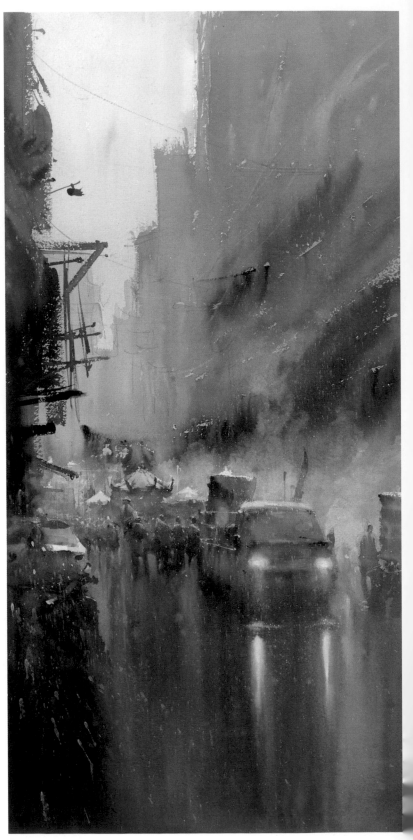

1　　《冷雨 3》　75X36.5 cm　2017
2　　《台北街頭》　27X38 cm　2017
3　　《黃昏的桃園》　27X38 cm　2017

1

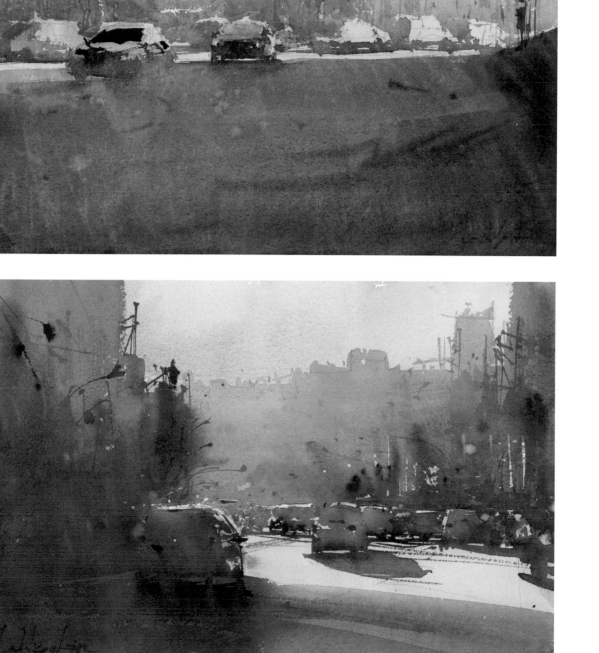

2

3

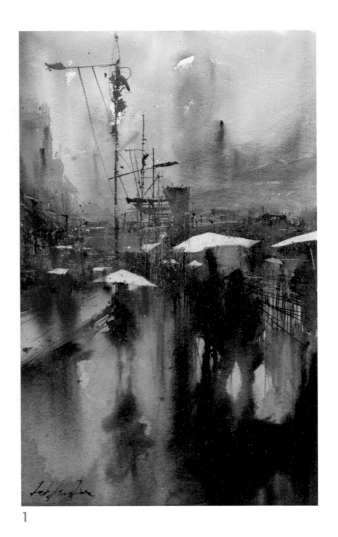

| 1 | 《基隆車站》 56X38 cm　2017
| 2 | 《基隆街道》 27X38 cm　2017
| 3 | 《基隆午後》　38X56 cm　2017

1

水彩名家的問與答 ···

Q1.－－
什麼理由，你選
擇你使用的工具
與材料？

畫筆、顏料、紙張對我而言是水彩用具的核心，在畫筆方面，近期我
選用 Davinci 與簡忠威老師聯名的水彩筆套組，松鼠毛筆與纖維毛筆
的組合能應付我絕大部分的畫面，柔軟的松鼠毛筆適合吸收大量的
水分進行渲染，而動物毛混合成纖維毛筆在細節描繪上能有深入的
表現。顏料方面近期主要選用 MIJELLO 金級水彩顏料，原因是它遇
水即溶的品質，在重覆使用上方便許多，另外，也有搭配少數 Daniel
Smith 的特殊色顏料來呈現不同的質感。紙張方面，選用質地粗糙的
ARCHES 640g，或是質地較滑的 Saunders Waterford 300g，視想
要的筆觸效果而定。

Q2.－－
透過作品你想說
什麼？

早些年由於創作性質的關係，我的作品比較像是對外發表理念的手
段，近年來，我開始改變這種創作習慣，並重新建立我與創作之間的
關係，比起面朝觀眾，更傾向與自己說話，我畫我所看、所感，觀眾
若喜歡，花費時間駐足欣賞，有這樣的交換對我來說就夠了。

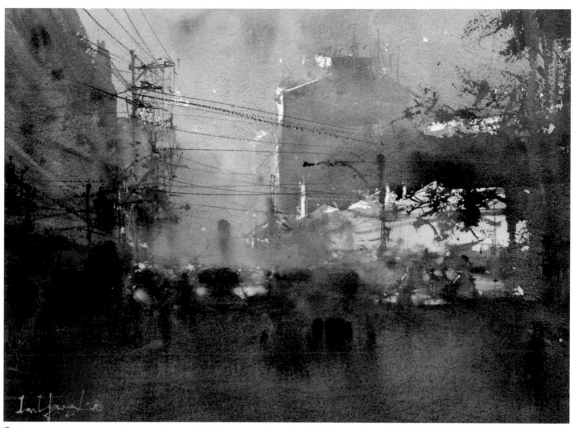

2

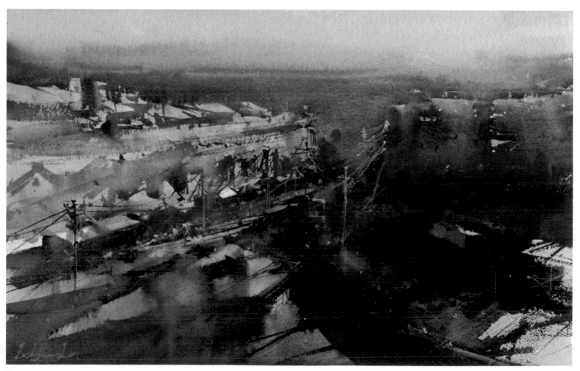

3

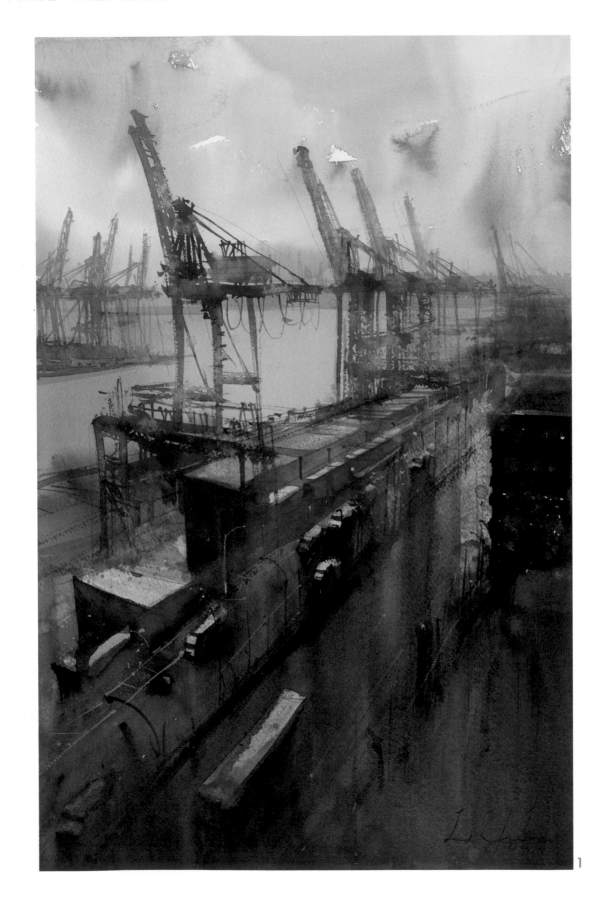

1

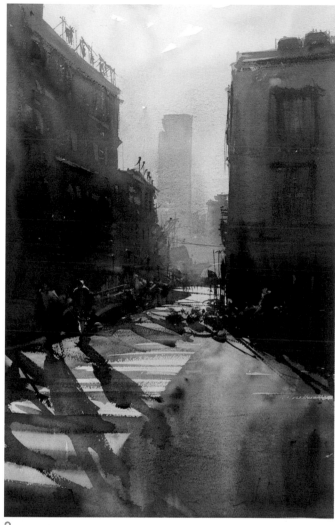

2

| 1 | 《港風》 56X38 cm 2018 |
| 2 | 《等待公車的早晨》 56X38 cm 2018 |

Q3.－－
你認為個人作品
最大的特色是
什麼？

我希望透過畫面呈現出來的是我對世界的感受，不僅是單純視覺的再現，還包括觸覺、聽覺、甚至是情緒，例如在處理滂沱雨勢的時候，我會憶想當時雨水的冰冷感、空氣中潮濕的水氣、滴答作響的雨聲、乃至雨點與水花的時間性，這些都是我想從畫面中詮釋出來的，於是它們成為了我選擇用色與畫法的條件；又例如，在畫我家小狗時，我會想將她帶給我的溫度呈現出來，於是在用色上會選擇與當時心情接近的顏色。簡單來說，我無心用水彩去重複攝影已經完成的事情，而是更重視再現以外的部分，所以，當我面對不同的景物、產生了不同的心境，畫的方法自然也會不同，用水來比喻：水會順應外在的因素而改變自己的形狀，這也是為什麼水彩總帶給人靈活、輕巧、並充滿意外的印象，而這正是它的魅力。與世界相處、與水互動，我希望自己也能體會那樣靈活的狀態。

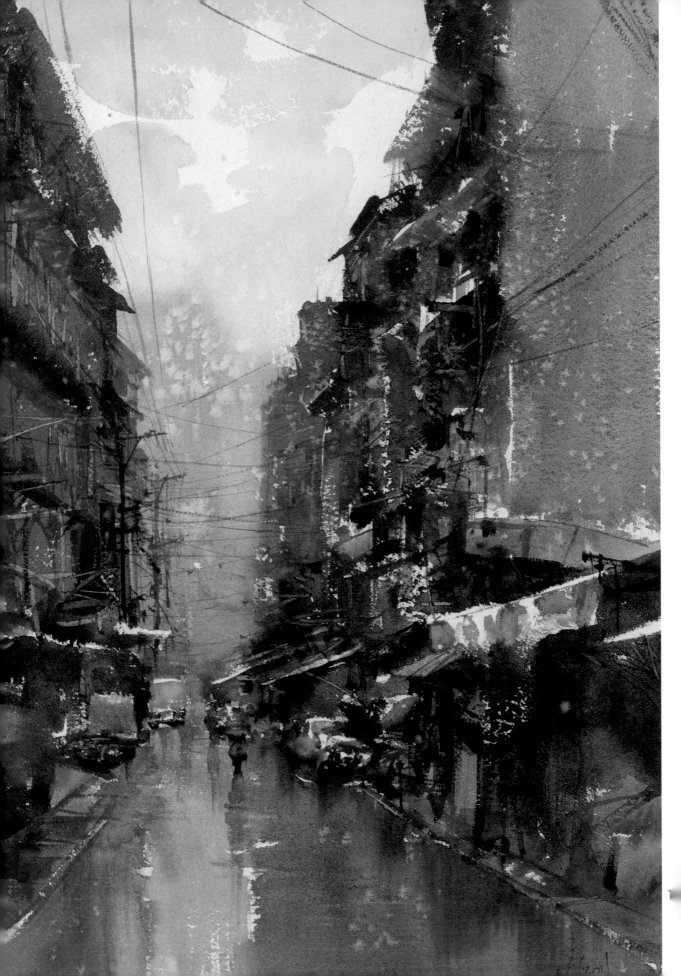

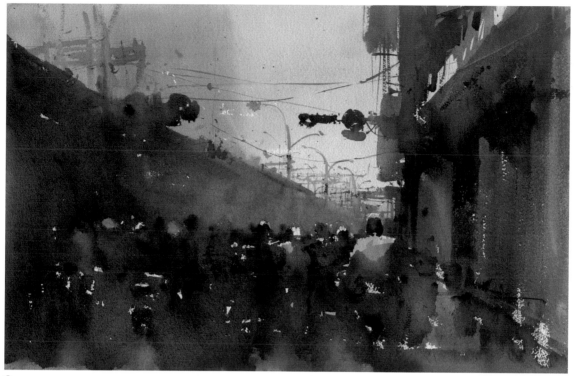

2

1　《小雨的永和》　56X38 cm　2016
2　《中正橋小雨》　38X56 cm　2016

Q4. - -
以你的經驗，你
會如何對具有藝
術創作憧憬的年
輕人提供建議？

藝術領域範圍很廣，如果你的志向是成為一個藝術家，並且是一位成功的創作型藝術家，那麼你需要建立一套屬於自己的創作邏輯，並且將它發展成一種可持續研究的工作狀態，如果你設定的狀態對你而言負擔太大，那很可能你的創作生命會很短。簡單來說，創作是場馬拉松，站在前人的肩上或許能讓你有更好的起跑點，但更重要的是在前方充滿問題的漫漫長路上，你如何去調適自己，並找到最適合自己的節奏。

Q5. - -
你認為應該如何
展現 21 世紀台
灣水彩的面貌？

放眼全球，近年來水彩藝術在世界各地蓬勃發展，很大的原因在於透過社群媒體，作品的分享與串聯在網路的動員下變得前所未見的便利，這是後媒體時代的特徵，不論在哪個領域，皆趨向一個多元、親民、快速、透明、並且充滿機會、競爭與合作的環境，而這同時是轉機也是危機，因為在這股後媒體的巨浪下，每天不乏新穎的作品從世界各地盛產出來，而只有頂尖的作品會被關注與留下，若想讓世界看見台灣的水彩，無可避免地必須先追求卓越。

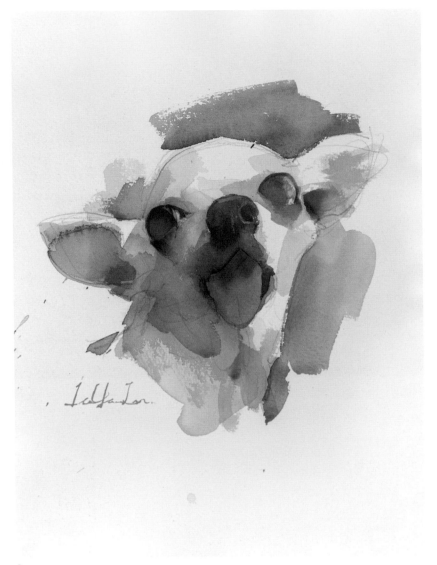

1

Q6.－－

**你有自己喜歡的
特殊工具材料與
方法嗎？**

一支好用的勾線筆算是我畫水彩時很重要的準備之一，在大色塊佈局
至畫面上後，我喜歡使用線條來將各色塊串聯起來，這時候勾線筆就
幫了很大的忙，它就像是針與線的作用，能讓畫面中的色塊更加緊密
地合為一體。另外，勾線筆細長且無支撐力的筆頭，能增加細節處理
的不安定性，使我的畫面增加一些筆的味道。

Q7.－－

**在生活中，你如
何找到創作的
元素？**

我喜歡畫我生活所見的景物，它通常是不經意找到的，也許是等紅燈
時的街道、家中的狗狗、路邊的花草、或是旅行的所見。而旅行時，
我經常會帶著輕便的畫具以備不時之需，當遇到有感的景物時，如果
方便就席地寫生，不方便則用相機記錄，回家趁著感覺還在時把它畫
下來，我喜歡這種彈性的狀態。

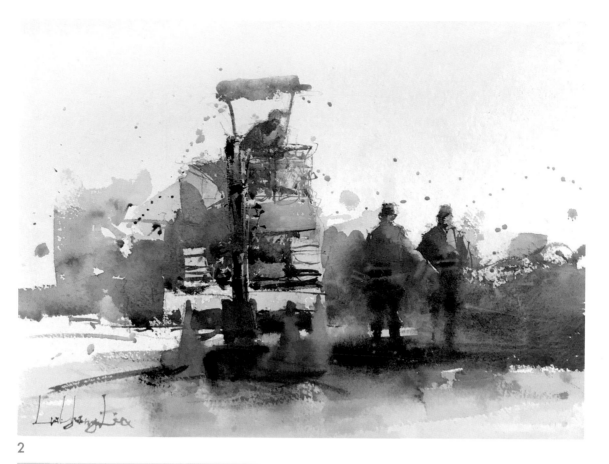

2

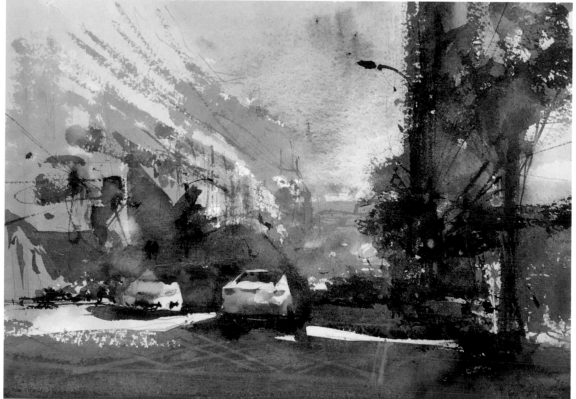

3

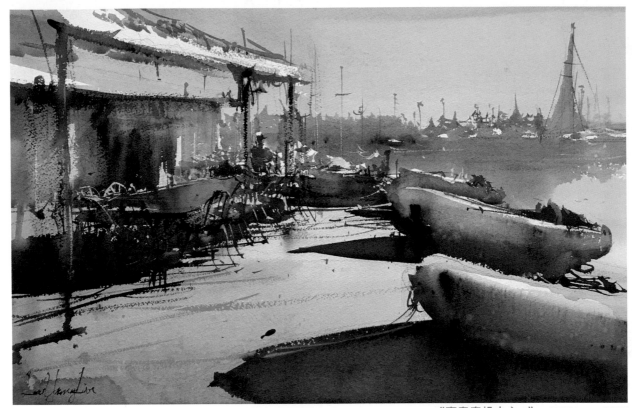

《青島奧帆中心 3》　38X54 cm　2017

Q8. --
誰是對你有特殊
影響的藝術大
師？為什麼？

因父親從事動畫指導的關係，自幼就對塗鴉有著無比的熱情，正式學畫以前都是由父親指導，爸爸專注的工作態度始終影響著我。正式研習繪畫是受簡忠威老師與黃曉惠老師的指導，兩位老師不只在繪畫專業上的啟蒙、自我要求的態度、以及待人接物的道理，都是我的典範，另外，我若能有小小的成就，要特別感謝簡老師與曉惠老師長年以來對我的支持與鼓勵。

Q9. --
在創作的人生歷
程中，你是否曾
經面臨困境，如
何度過？

我很難想像沒有經歷瓶頸與迷惘、一次到位的人生會是甚麼樣子？未經百般淬鍊而獲得的成功，似乎顯得不夠踏實。以我畫水彩為例，每當嘗試新的顏色、新的程序、新的題材、新的想法，在經驗不足下失敗就像是家常便飯一樣稀鬆平常，然而這些失敗對我來說都是必要且歡迎的，因為它豐富了我的視野、磨練了我的技術，我常常對自己說：「不是畫得不夠好，只是畫得不夠多。」

Q10. --
為什麼喜歡
寫生？

說到寫生，我會想到巴比松畫派，在當時藝術學院仍以文本型繪畫為主流的19 世紀初，一群法國的先驅有意識地選擇不再生造虛構的畫面，而是走進生活，面對面地感受眼前所處的世界，然後將這些活生生的實景實物描繪下來。時隔百年，身處 21 世紀地球另一端的我，對巴比松畫派有著強烈的親切感，縱然今日全球寫生的熱潮在社群媒體的推波助瀾下已呈現出有別於 19 世紀的樣貌，但作為一個畫家想透過世界重新認識自己的心情，我認為是一樣的。

< 創作用具

∨ 工作室一隅

// **資料原稿**

八斗子漁港。

// ❶

用鉛筆簡單打稿後，
以大量的水分及顏料
直接鋪底，隨筆留出
純白色塊。

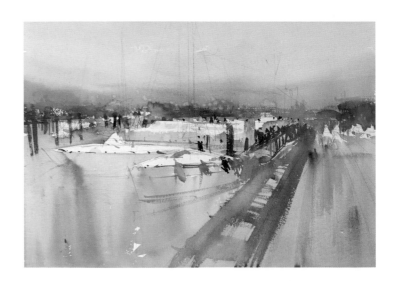

// ❷

以低彩度的灰暗筆觸
重疊出畫面中較不重
要的細節。

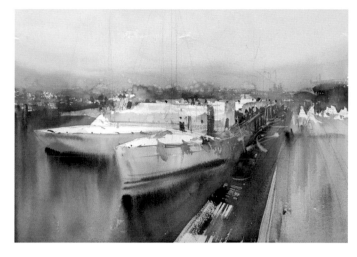

//❸

以高彩度的顏色罩染
上大色塊,並覆蓋稍
早的細節。

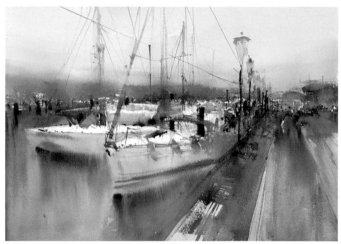

//❹

用同樣的方法描繪出
右方區塊的人物,並
以相同的顏色整理畫
面平衡。

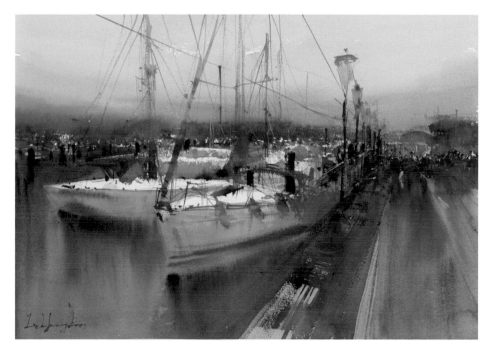

//❺

以勾線筆描繪
線條與細節,
使畫面更加緊
湊,並以白色
顏料做小面積
的挑亮,完成。

編輯委員

洪　東標

中華亞太水彩藝術協會理事長、台灣國際水彩協會理事、新北市現代藝術協會理事、玄奘大學藝術與創意設計系講座助理教授、新莊高中駐校藝術家、國父紀念館、中正紀念堂終生學習班水彩教師。

曾獲第 38 屆全省美展 省政府獎（第一名）、中國第 11 屆全國美展港澳台展區優秀獎、中國文藝協會 52 屆文藝獎章。

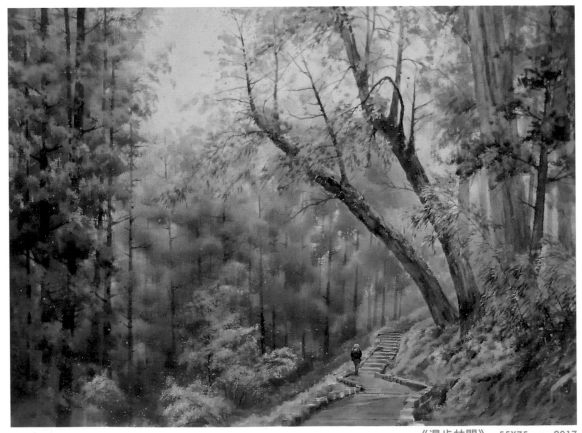

《漫步林間》　55X75 cm　2017

黃 進 龍

國立台灣師範大學特聘教授、前台師大藝術學院院長、前中華亞太水彩藝術協會理事長、台灣國際水彩畫協會榮譽理事長、美國賓州州立大學訪問學者 (2009/08 – 2010/07)、澳洲水彩畫會 (Australian Watercolour Institute) 榮譽會員，美國水彩畫協會 (American Watercolor Society) 國際評審 2012。

著作與出版 (21 本)：編著「水彩技法解析」、「素描技法解析 (藝風堂)、「水彩畫」(三民書局)、「美術系水彩畫」DVD 光碟片一套 6 片 (華視、赫聲行共同出版)、「曲線 – 黃進龍的人體繪畫藝術」(浙江人民美術出版社，杭州)、「書寫 · 逸趣」黃進龍創作個展專輯 (台中市大墩文化中心)……等等。

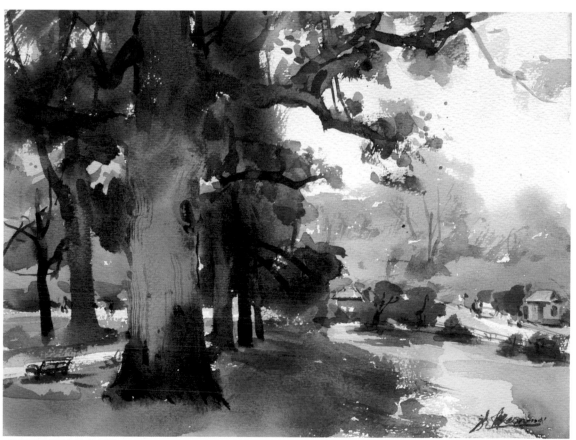

《盛夏 - 紐約植物園》　31X41 cm　2016

謝 明錩

曾任台灣藝術大學美術系副教授,現任玄奘大學藝術與創作設計
系客座教授。

27 歲時,國家文藝基金會頒給他「青年西畫特別獎」,40 幾歲時,
兩度獲邀佳士得國際藝術品拍賣會,50 歲時,臺北市立美術館策
劃的《台灣美術發展展》遴選他為 70 年代台灣鄉土美術的代表,
60 歲時,在《全球百大國際水彩名家特展》中被觀眾票選為人氣
王第一名。

2015 獲邀參展《百年華彩 – 中國水彩藝術研究展》於北京中國美
術館、2016 榮任《IWS 台灣世界水彩大賽暨名家經典展》國際評
審團團長、2017 榮任中國濟南《第一屆大衛杯世界水彩大獎賽》
總決選國際評審團評審、2018 於台北宏藝術舉辦第十九次個人畫
展並獲邀參展 2018 首屆馬來西亞國際水彩畫邀請展……等。

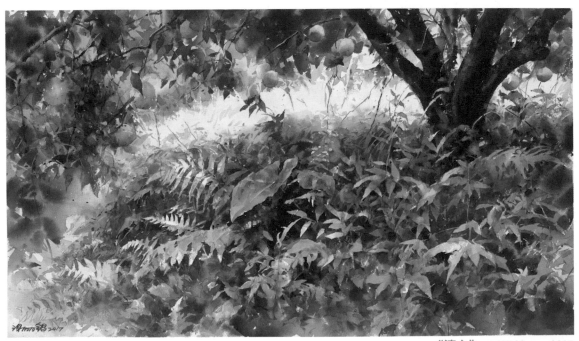

《清心》 60X102 cm 2017

程 振文

中華亞太水彩藝術協會理事
IWS 國際水彩大賽評審
新竹縣市文化局藝術季審查委員

曾獲 63 屆台陽美展台陽獎
竹塹美展竹塹獎
2014 法國世界水彩大賽金牌獎

2014 法國 Narbonne 水彩雙年展
2015 墨西哥第一屆國際水彩展
2015 韓國國際水彩三年展
2015 台北市大同大學水彩個展
2016 亞洲 & 墨西哥國際水彩展
2017 活水國際水彩大展
2018 義大利法布里亞諾水彩展

《慈母》 56X38 cm 2018

林　毓修

中華亞太水彩藝術協會理事
中華民國畫學會 103 年度水彩類
金爵獎

2015『流溢鄉情』－臺灣水彩的
　　　人文風景暨臺日水彩的淵源
　　　聯展
2015 彩匯國際－全球百大水彩名
　　　家聯展
2016 亞洲 & 墨西哥 國際水彩展
2016 流轉－台灣 50 現代水彩展
2016 泰國－華欣國際水彩雙年展
2017 Fabriano 水彩嘉年華
2017 活水－桃園國際水彩畫展
2017 台日水彩畫會交流展
2018 Fabriano 水彩嘉年華

《祝福》　38X56 cm　2017

吳 冠德

國立台灣師範大學美術研究所碩士。曾任新莊高中美術班教師、現任中華亞太水彩藝術協會常務理事。2011–2013 辭去教職，旅居法國專職創作。返國後於三峽老街成立「庶民美術館」推廣藝文活動。

受邀國際展出於美國紐約、義大利法比雅諾、法國巴黎、澳洲雪梨、韓國首爾、泰國曼谷，以及上海、新加坡、香港、深圳、台北等國際藝術博覽會。國內展出於國立歷史博物館、國立台灣美術館、高雄市立美術館、國父紀念館、中正紀念堂、雅逸藝術中心等五十餘次。

曾舉辦個展十次於台北花博爭艷館、庶民美術館…等
2015 年獲邀至巴黎進行示範講座。曾獲全國美展銀牌獎、新北市美展首獎、編入法國世界水彩大賽選集。

《暮歸》　45X53 cm　2018

名家創作的_赤裸告白
The Secrets of Watercolor

出 版 者　中華亞太水彩藝術協會
代 表 人　洪東標
策劃總召　洪東標
學術策展　黃進龍
藝術總監　謝明錩
編輯委員　程振文、林毓修、吳冠德
美術設計　張書婷

發 行 者　金塊文化事業有限公司
地 　 址　新北市新莊區立信三街 35 巷 2 號 12 樓
電 　 話　02-22768940

總 經 銷　創智文化有限公司
電 　 話　02-22683489

印 　 刷　鴻源彩藝印刷有限公司
初 　 版　2018 年 10 月
建議售價　新台幣 800 元
I S B N　978-986-95982-9-3

國家圖書館出版品預行編目 (CIP) 資料

水彩解密 . 4, 名家創作的赤裸告白 / 洪東標，謝明錩，
黃進龍編審 . -- 初版 . -- 新北市：金塊文化，2018.10

　　248 面 ;19 x 26 公分 . --（名家創作；4）
　　ISBN 978-986-95982-9-3(平裝)

1. 水彩畫 2. 畫冊

948.4　　　107017380